기초
디자인

따라잡기 김윤이 지음

기초디자인 따라잡기

입시디자인을 준비하는 우리의 자세

몇 년전 홍익대학교 입시디자인 시험이 사고의 전환에서
비실기로 바뀐 이후 많은 대학들의 입시디자인 시험에
다양한 변화가 생기고 있다.
기초디자인이라는 새로운 시험유형이 만들어지면서
기존의 틀에 박혀있던 디자인 시험에도 긍적적인 영향과
변화가 진행되고 있다.
기존 사고의 전환이나 발상과 표현이라는 정형화된
틀에서 벗어나 좀 더 참신하고 새로운 아이디어와
표현력을 원하고 있는 것이다.
사실 우리는 꽤 오랫동안 반복되어 온 고정된 유형의
시험에 익숙해져 있었기 때문에 틀에서 벗어나기가
쉽지 않았다. 하지만 입시가 달라지고 있는 지금은 현재
트랜드에 맞추어 빠르게 변화해야 할 때이다.
그러기 위해서는 기초를 탄탄히 바로잡는 것이 가장
중요하다. 디자인의 기초를 단계별로 익히고
연습한다면, 변화하는 입시에 보다 능숙하게
대처할 수 있을 것이므로 이 책에서 안내하는
조형원리를 통한 기본적인 지식을 바탕으로 접근하고
창의적인 아이디어로 준비해나가자.

**그렇다면 우리는 디자인시험에
어떻게 대비하고 시작해야 할 것인가!**

사실, 디자인이란 생각만큼 어렵고 복잡하지만은 않다.
누구나 재미있는 아이디어를 생각할 수 있고 표현할 수 있는
가능성을 가지고 있기 때문이다. 단지 기본적인 드로잉과
아이디어를 진행 시킬 수 있는 기술적인 연습이
필요한 것이다.
이 책은 그러한 부분을 시원하게 풀어줄 것이며,
탄탄한 기본에서 비롯되는 자신감을 갖게 해 줄 것이다.
필자는 입시미술학원에서 오랜 시간동안 학생들을
지도해오며, 학생들이 어려워하는 부분을 해결하기
위해 수많은 커리큘럼과 다양한 프로그램을 실행해오면서
실전에서 유용하고 쉽게 이해할 수 있도록 하기 위하여
많은 노력을 해왔다. 이 책은 그러한 실패와 성공을
거듭하며 정리해 온 결과물이다.
즉, 가장 현실적인 눈높이 수업인 것이다. 학생들의
입장에서 쉬운 이해와 표현들과 응용방법을 정리해 놓은
책이라고 생각하며, 이 책을 쓴 목적이 그러하므로
디자인 입문에 있어서 누구나 아주 쉽게 표현할 수 있고
참신한 아이디어를 끌어 낼 수 있도록 하기 위해 많은
노력을 기울였다. 자신감을 가지고 한 단계씩 익힌다면
분명 여러분이 목표한 결과에 도달할 수 있을 것이다.
바라건대 마지막 책장을 덮는 순간 본인이 원하는
결과에 성큼 가까워 졌음을 느낄 수 있기 바란다.

입시 디자인에 대한 전문인의 생각

미술대학입시에서 사고(발상)란 무엇을 말하는가는 많은 입시 전문 미술학원과 실기고사를 실시하는 대학에서 이미 정의 내린바 있듯이 새로운 생각이나 기발한 생각을 말한다.

아래의 내용은 월간 미대입시에서 각 대학에서 실기전형을 진행하고 있는 교수들이 본 발상과 표현에 대한 생각들을 모은 것이다. 교수님들의 생각이 바로 평가에서 점수로 결정되므로 이를 알고 사고(발상)에 접근한다면 보다 쉽게 풀어갈 수 있을 것이라는 생각에 옮겨보니 잘 읽어보고 큰 윤곽을 이해하기 바란다.

◆ 국민대 김영수 교수

주제를 명확히 이해하고 임해야 한다.

주제가 주가 되고 나머지가 부가적인 것이 되어야 하는데 오히려 주객이 전도된 그림들이 있다. 자기가 그릴 줄 아는 것을 위주로 표현하고 어떻게든 연습한 걸 적용시켜보려는 생각들이 있는 것 같다. 이것도 일종의 커뮤니케이션으로 출제의도를 생각하고 임해야 하므로 상상력을 발휘하여 표현하는 것이 좋은 점수를 받을 수 있을 것이다.

재료가 제한적이라면 발상에 초점을 맞춰라.

재료가 제한적이면 발상력을 많이 보겠다는 의도이고 구도나 스케치에는 제한이 없었으므로 좋은 아이디어가 높은 점수를 받게 된다.

고정관념은 실패의 요인,
그림으로 자신의 생각을 명확히 표현해야 한다.

입시에 임할 때 학교에 따라 어떤 스타일이 있지 않을까 하는 고정관념은 실패의 요인이 될 수 있으므로 해당학교에서 지난해에 어떤 종류의 그림을 많이 선호했다하여 그 방향으로 그림을 그리는 것은 옳지 않다. 자기가 표현할 수 있는 것에 맞추어 발상을 하는 것 또한 바람직하지 않다. 학생들이 그림으로 어떤 이야기를 하려고 하는지, 대화가 잘 통하는 그림이 좋고 그 대화가 반짝이는 그림을 뽑으려고 한다.

◆ 건국대(서울) 맹형재 교수

문제 속에 답이 있다.

문제 해석을 누가 정확하고 올바르게 했느냐가 관건이다. 발상과 표현이 유형화 되면서 주어진 문제를 해결할 수 있는 새로운 유형을 제시하려고 한다. 누누이 강조하지만 출제 문제에 답이 있기 마련이다. 출제자가 무엇을 원하는지 문제를 분석하고 이해하려는 자세에서 출발해야 한다. 출제의도와 제한조건을 충분히 이해하고 그림을 그려야 하는 것이다.

조형, 아이디어, 표현이 평가 요소이다.

디자인에서의 평가는 약간씩의 차이는 있겠으나 조형능력, 아이디어 전개, 표현능력으로 이루어진다고 볼 수 있다. 조형능력은 화면구성력, 작품의 완성도, 디자인 기초능력 등이 평가요소이고, 아이디어 전개부분은 상상력, 창의력, 발상 전개능력에 주안점을 두고 평가를 한다. 한편 표현능력은 대상에 대한 관찰과 묘사력, 다양한 재료의 사용이 평가 요소라 할 수 있다.

발상과 표현은 디자인이다.

주제와 상관없이 지나친 만화적 표현과 주제와 관련 없는 회화적 표현은 차라리 하지 않는 것이 좋다. 발상과 표현은 회화나 만화가 아니라 디자인이기 때문이다.

◆ 명지대 최재은 교수 / 신완식 교수 / 이대일 교수

주제에 따라서는 완성도가 중요한 경우도 있다.
주제에 따라서는 발상이나 테크닉에 중점을 두기보다는
전체적인 완성도가 중요한 경우도 있다. 발상과 표현은
창의력, 주제 해석력, 표현력 모두 중요하기 때문에
어느 한 부분만 중점적으로 평가하지는 않는다.

주제의 이해와 창의성, 화면구성이 중요하다.
여러 명이 치르는 입시에서 유사한 발상은 좋은 점수를 받지
못한다고 봐야한다. 최근에 암기식 표현이 많기 때문이다.
주제에 대한 이해력과 창의력, 화면 구성력이 중요하다.

◆ 울산대 이규옥 교수

아이디어와 상상력까지 채점 포인트다.
아이디어와 기획력을 뒷받침할 수 있는 주관적인
표현성의 상상력이 겸비되어야 한다. 주제에 따른 질감,
명암, 아이디어, 표현력, 상상력이 발상과 표현의
채점 포인트인 것이다.

◆ 한양대 박규원 교수

독특하고 튀는 아이디어와 표현법으로 그리도록 노력하라.
디자인은 외워서 되는 것이 아니다. 이미 디자인대학을
목표로 공부를 시작했다면 자신이 디자이너란 생각을
갖고, 몇 가지 주제를 가지고 그림을 그리더라도 가능한
독특한 그림을 그리려고 노력하는 자세가 무엇보다
필요하다. 그래야 자신만의 개성 있는 그림으로
어필할 수 있다.

◆ 서울시립대 김성곤 교수

주제와 학과의 특성에 대해서도 생각해 보라.
주제를 출제할 때 대학에서도 학과의 특성에 맞도록
고민하고 출제했을 것이므로 1차적으로 지원한 학과의
특성에 부합되는 그림에 대해 주제와 연결시켜 보는
것도 좋을 것이다. 발상과 표현이라고 해서 무작정
상상에만 의존하여 그리기 보다는 왜 이런 문제가
출제되었는지 내가 응시한 학과가 어떤 학과였는지를
먼저 생각해본다면 많은 도움이 될 수 있을 것이다.

◆ 숭실대 김규정 교수

디자인은 독창성과 아이디어가 중요하다.
학교마다 차이가 있겠으나 아이디어와 독창성을
중점적으로 보고 있다. 디자인은 독창적이어야 하기
때문이다. 디자인에서 유사한 것은 가장 우수한 것에
비해 상대적으로 선택받지 못한다.

◆ 단국대 주보림 교수

틀에 박힌 사고가 아니라 독특하고 재미있게 해결하라.
주제를 얼마나 독특하고 재미있게 해결해서 도출해
놓았는가를 보고 평가하게 된다. 틀에 박힌 사고가 아니라
그림에서 감각적 부분과 주제를 풀어나가는 논리적인
사고가 반영된 작품을 만드는 학생은 매우 우수한 학생이다.

디자인은 비즈니스와 예술을 결합해
놓은 것인 만큼 객관적인 표현을 할 수 있어야 한다.
디자인은 다른 순수 전공과는 달리 그림만 그리는 것은
아니다. 새로운 것을 생산하기 위해 문제해결 방법을
학습하고 객관적인 방법들을 사용하여 표현할 수 있게
하는 것이기 때문에 비즈니스적인 부분과 예술적인
부분을 모두 갖추고 있어야 한다.

기초디자인

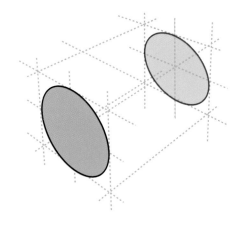

따라잡기

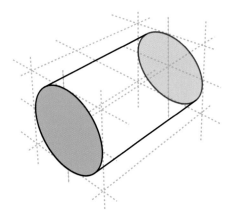

1. 입시디자인 길라잡이

① 디자인의 도구와 재료소개

입시디자인에 필요한 재료는 어떤 것이 있을까?

머잖은 미래 멋진 디자이너의 꿈을 품고 그림에 입문을 했다면, 우선 제대로 된 재료를 구입하는 것이 첫 테이프를 끊는 일이 될 것이다. 보통 좋은 재료를 고르기 위해서는 전문 화방에서 구매 하는 것이 좋다.

수채화 물감에도 아동용이 있고 전문가용이 따로 있는데 이렇게 용도별 사용자를 구분하는 이유는 질적인 부분에서 큰 차이가 나기 때문일 것이다. 그렇기 때문에 이왕이면 질 좋은 제품으로 시작하는 것이 바람직하다고 생각된다.

재료 선택에 있어 어떠한 특정 재료나 화구가 디자인에서 유리하다고 생각하는 학생들이 있을수도 있는데, 좋은 연장들이 많다고 훌륭한 목수가 되는 것이 아니기에, 재료마다 각각 특성을 파악하고 장점들을 살려 그림에 효과적으로 표현한다면 아름다운 색감과 덩어리를 살려 차별화된 신선함을 줄 수 있을 것이다.

앞으로 소개되는 재료들은 일반적으로 쓰는 전문가용으로 가장 많이 사용되고 있는 기본재료들을 포함하고 있다.

수채화물감 – SWC신한, 미션골드

수채화는 안료를 녹여 만든 물감을 물에 풀어서 채색하는 방식이다. 수채화 물감은 회화영역이나 디자인에서 가장 많이 쓰이는 재료로, 맑고 투명한 느낌으로 연출할 수 있고 불투명도 가능하다. 또한 가장 대중적이어서 화방에서 구입이 쉽고, 다양한 기법으로 재미있는 작업효과를 만들 수 있다. 다만 어린이용이 아닌 전문가용을 권하며, 물감은 다양한 색이 고르게 분포되어 있는 세트 구매를 권장한다. 회사마다 색감의 차이도 있고 가격에도 차이가 있지만 표현에서 크게 영향을 끼치는 정도는 아니다.

▶ 32색 세트에 포함되지 않은 색으로 화이트가 섞여있는 파스텔톤의 튜브형 수채화물감이다. 6색 정도의 낱개 물감이 준비되면 된다. 이 컬러들은 순색과 섞어 채도를 떨어뜨리는데 효과적으로 사용된다.

264 에메랄드그린 노바

304 허라이즌 블루

317 라일락

225 브릴리언트핑크

230 네이플스 옐로우

263 코발트그린

팔레트

팔레트는 시중에 판매되는 칸이 많은 전문가용 알루미늄 방탄 팔레트를 구입한다. 예전에 주로 사용하던 철제 팔레트는 칠이 벗겨지고 녹이 스는 불편함이 있었는데, 요즘 시중에 판매되는 은나노나 알루미늄 방탄 팔레트는 이런 단점이 보완되어서, 물감을 오래 보존할 수 있고 가벼우며 물감색이 팔레트에 배이는 것이 최소화되게 만들어져 사용하기 좋다.

이제 준비가 다 되었다면 팔레트에 물감을 순서대로 짜보도록 하자. 물감을 짜는 색상의 순서는 필자가 학생들을 지도해 오면서 많이 사용하는 색, 색상환을 고려하여 배치해 본 경험의 결과이다. 이렇게 짜 놓으면 색 쓰기에도 쉽고 명암단계를 한눈에 파악할 수 있어 도움이 많이 된다.

포스터물감

포스터 물감은 수용성이며 수채화 물감과 달리 불투명하게 채색할 수도 있는 장점이 있다. 물감에 점성이 강하여 컬러에 무게감이 있고 컬러종류도 고채도에서 저채도까지 다양하게 나와 있어 색을 조색해서 사용하기가 수월하다. 다만 주의할 점은 수채화처럼 수용성이지만 물을 많이 섞게 되면 붓자국으로 인한 얼룩이 화지에 심하게 남기 때문에 물을 조금 적게 사용하고, 칠했을 때 붓자국의 끝이 갈라지며 건조한 느낌이 나지 않을 정도가 적당한 농도이다.

〈p15 사진 참고〉

파스텔

가루를 압축시켜 놓은 미술재료로써 스틱형태의 구조이므로 쓰기 쉽게 되어있다. 사용방법은 그대로 쓰면 종이 위에 자국이 패이듯이 남기 때문에 철로 된 요리용 작은 체망에 갈아서 쓰는 방식을 많이 택하는데, 채색을 원하는 부분에(약 10cm정도 떨어져) 갈아서 손을 이용하여 문지르면 된다. 이때, 가루날림이 심할 수 있으므로 마스크 사용을 권한다.
그리고 도화지의 넓은 부분을 칠 할 때는 손바닥을 펴서 부드럽게 넓혀준 후 약간 힘을 주어 문질러 주면 착색이 고르게 될 것이다.
완성 후에 가루 번짐으로 인한 얼룩이 생길 수 있으므로 코팅 스프레이(픽사티브)를 뿌려 장착을 시킨다.
스프레이는 유광보다는 무광제품이 얼룩이 안지며 그림 본연의 색을 잘 살려준다.

색연필

유성 색연필과 수성 색연필이 있지만 디자인에서는 유성 색연필을 많이 사용하고 있으며, 유성이기 때문에 물에 번지지 않아 섬세한 표현과 그림 마무리 정리에 유용하게 쓰인다. 제품마다 각각 종류가 다르므로 주변의 지인들을 통해 제품들의 특징에 대해 알아보고 자신에게 적합한 제품을 선택하는 것이 좋겠다. 흔히 프리즈마 72색을 많이 사용하고 있다.

붓

붓은 물감과 더불어 가장 중요한 도구이다. 붓 선택에 있어서도 인공모와 자연모로 나뉘고, 또한 회사 브랜드마다 다르지만 전문가용으로 구입 하도록 권장한다. 붓 끝이 탄력 있고 붓털이 쉽게 빠지지 않는 것으로 사용해야 오래 쓸 수 있다. 붓은 사용 후의 관리가 중요한데, 다 사용했을 때 반드시 깨끗이 닦은 후, 눕거나 세워서 붓 형태가 망가지지 않게 건조하는 것이 오래 쓰는 방법 중 하나이다. 종류에 있어서 번호로 표시된 호수와 특징이 다양하므로 용도에 맞게 골라 사용하면 된다.

사선붓
붓 털이 평붓과 비슷하나 대각선 모양으로 잘라져 있어서 넓은 면적을 채색할 때 유용하게 쓰이며, 또한 끝부분이 사선으로 되어있어 얇은 선의 표현도 가능하다. 붓의 크기를 나타내는 번호가 클수록 붓의 너비가 넓어진다는 것을 기억하자.

평붓
아크릴 전용 평붓으로 붓 머리가 넓고 인조모로 되어있어 캔버스 배경작업에 많이 사용되지만 디자인에서는 뒷 배경을 넓게 칠할 때 유용하다.

세필붓
자연모이며 붓모에 탄력이 있어 섬세하게 묘사할 때와 물감을 되직하게 한 후 찍어 하이라이트를 표현할 때 용이하다. 많이 사용되는 사이즈는 6호, 4호, 2호 이다.

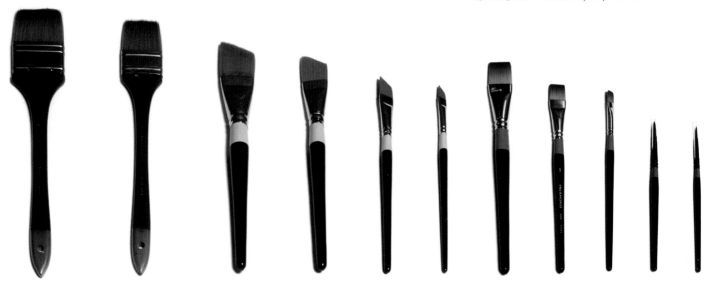

붓에 따른 표현방식

사선붓
사선붓은 붓 끝이 납작하고 대각선으로 되어있어 넓은 면적을 쉽게 칠할 수 있고 겹겹이 색을 올리기에 용이하며 붓끝으로도 섬세한 라인 작업이 가능하다.

둥근붓
보편적으로 많이 쓰는 붓으로 붓털이 둥글며 끝이 뾰족해서 섬세한 터치에 유용하게 쓰인다.

납작붓
붓털이 납작하여 넓은 면적을 시원시원 하게 칠할 수 있고 포스터 물감을 사용할 때 많이 쓰이지만 사선붓이나 둥근붓처럼 세밀하게 칠하는건 조금 어렵다.

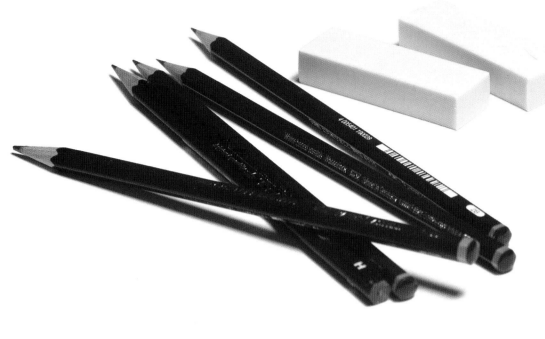

3H	2H	H	HB	B	2B	3B

← 연필심이 단단하며 흐리다 연필심이 무르며 진해진다 →

★ 연필과 지우개

연필은 전문가용으로 화방에서 구입하는 것이 좋다.

회사브랜드마다 가격과 흑연색의 미세한 차이가 있기 때문에 본인이 구입하여 사용해본 뒤 개인취향에 맞게 쓰면 된다. 연필심이 단단한 HB나 H(hard의 머리글자로 단단함을 표시하며 숫자가 커질수록 색이 진해진다) 연필도 많이 사용되는데, 디자인에선 스케치용으로만 쓰기 때문에 심이 단단하고 톤이 중간 정도인 2B가 적당하다. 요즘은 이러한 연필의 종류와 비슷하게 샤프가 나와 있기 때문에 깎아서 쓰는 불편함을 줄여 실용적으로 사용된다. 샤프를 선택했을 때에는 연필과 비슷한 굵기로 쓰는 것이 좋기 때문에 0.9mm 샤프가 적당하다.

지우개는 미술전문가용으로 구입 하는 게 좋으며, 부드러운 회화용으로 사용해야 종이에 자국이 남지 않고 잘 지워진다.

그밖에 필요한 재료들

디자인의 기본적인 재료들을 준비했다면 그밖에 유용한 재료들이 어떤 것이 있는지 알아보자.

먼저 연필 사용에 있어서 매번 연필을 칼로 깎아야 하는 번거로움이 있다. 그리고 깎는데 걸리는 시간도 있기 때문에 이런 불편함을 해소하기위해 자동 연필깎이를 준비해보자. 훨씬 수월해 질것이다.

물감을 함께 사용하는 경우가 대부분이므로 물통이 필요한데 물통은 책상위에서 채색하는 특성상, 높이가 낮고 칸이 나뉘어져 있는 물통을 쓴다면 물을 갈아야하는 불편함을 해결할 수 있을 것이다.

드라이기는 그림을 빨리 말리기에 좋은 도구이다.

마른 수건은 붓의 물 조절이 필요할 때 사용되며 깨끗한 것으로 준비하고, 다 사용 후에는 냄새가 나지 않도록 빨아서 잘 건조시키는 것이 좋다.

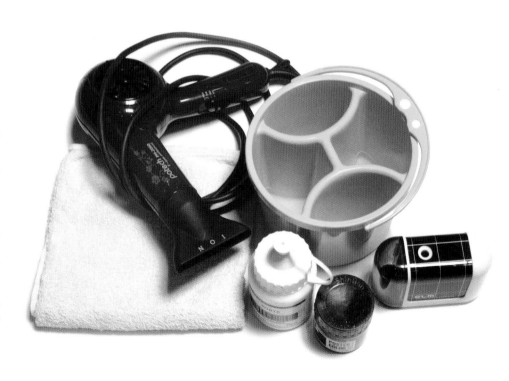

② 선 그리기 연습하기

기초를 시작하기에 앞서 자유롭게 연필을 이용해 그리는 연습을 해보자. 가장 기본이 되는 선 연습을 통해 쉽게 연필과 친해질 수 있을 것이다. 연필을 편하게 사용할 수 있게 쥐고 손의 힘만으로 선의 강약을 그대로 표현해보자. 하얀 종이 위에 주저 없이 선을 그려보는 것이다. 그림을 처음 시작하는 단계에서는 용기가 필요하다. 틀리면 어쩌나하는 두려움은 잊고 과감하게 그려 보도록 하자. 단번에 될 거라는 생각보다는 될 때까지 해보는 끈기가 필요하다. 기울기, 길이, 위치, 방향, 가상의 선들을 그려보면서 완성선에 가깝게 그리도록 노력해보자.

1. 기초 선연습

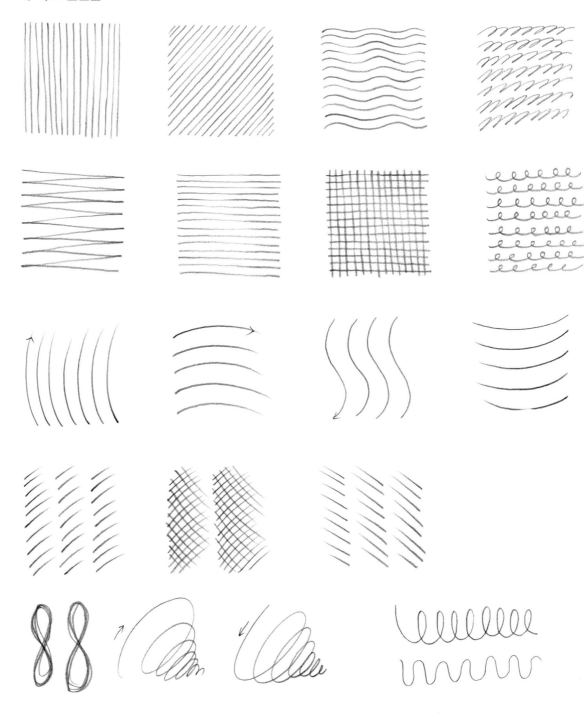

2. 연필선의 색단계 연습

① 선을 좌우로 그으면서 강약을 주며 표현해보자. 위아래 방향을 바꾸기도 하고 대각선으로도 그려본다.

② 연필선을 겹쳐서 강약을 살려 드로잉 해보자.

③ 위에서 연습한 방법을 응용하여 여러 방향으로 선을 겹쳐 표현하고, 선을 굴리면서 명암을 살려 표현하는 것도 좋은 연습이다.

Tip)
한 장의 화지에 한 가지씩 선연습을 하자.
화지가 가득하게 메워지도록 연습을 하고,
그것도 부족하다면 더 많은 연습을 하자.

③ 재료별 사용방법 및 테크닉

수채화 물감응용 표현하기

번지기
물을 먼저 바른 후 배경색을 칠한다 이 때 종이에 물기가 마르지 않아야 효과적인 번지기가 되는 것을 기억해두자.
종이가 젖은 상태이기 때문에 붓에 묻은 물감의 농도는 진하게 하는 것이 좋다. 그리고 여러번 붓질을 하면 종이상태가 나빠지므로 주의깊게 칠하도록 한다.

소금뿌리기
전체 배경에 번지기 기법을 하고 소금을 뿌려주면, 소금이 물을 흡수하면서 또 다른 느낌의 재미있는 표현이 된다. 이 때 중간이상 입자의 소금을 뿌려주는 것이 효과적이다.

물뿌리기
전체 배경에 번지기 기법을 한 후에 적당히 종이 속에 물감이 스며들기를 기다렸다가, 손 끝에 물을 묻혀 가볍게 뿌려준다. 이 때 어두운 색 위에 뿌려주면 번지는 효과가 더 커진다.

스탠실 기법
스탠실 기법을 응용한 것으로 바탕색이 깔려있는 상태에서, 미리 동그란 구멍을 낸 필름지를 원하는 곳에 대고 스펀지를 이용해 찍어준다. 이 때 스펀지에는 물을 적시지 않도록 한다. 젖은 스펀지를 사용하면 물이 흘러나와 원하는 기법을 표현할 수 없기 때문이다.
이 효과는 디자인에서 하이라이트 부분 또는 악세서리 효과라고 부르는데, 주제부분을 극대화시키는 묘사기법으로 사용한다.

그라데이션(Gradation)
수채화물감과 포스터물감을 이용해서 그라데이션을 표현해 보았다. 포스터물감으로 사용하면 더욱 부드러운 그라데이션 표현을 볼 수 있다. 포스터물감이 수채화보다 불투명하게 채색되기 때문에 더욱 잘 표현된다.

번지기

소금 뿌리기

물 뿌리기

스탠실 기법

그라데이션(포스터물감)

그라데이션(수채화)

파스텔
채(거름망)를 이용하여 곱게 갈아낸 후 그 상태에서 손으로 문질러 착색을 한다.
이 때 단계에 맞게 칠해야하기 때문에 손을 깨끗이 닦고 완전히 마른 상태에서 색을 올려주는 것이 좋다.

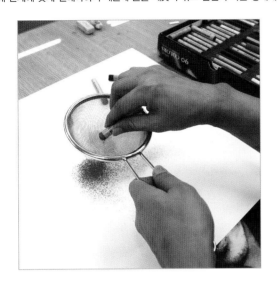

그라데이션

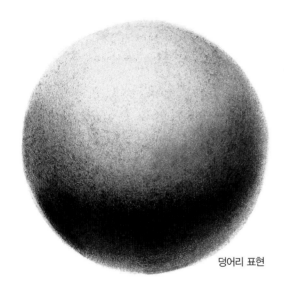

덩어리 표현

지우개를 이용한 표현

우주 표현

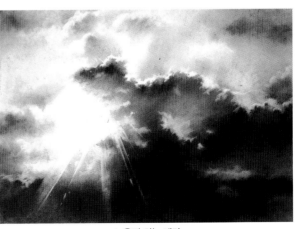

노을진 하늘 배경

색연필

유성 색연필은 그림을 마무리할 때 많이 쓰인다. 연필과 비슷하기 때문에 세밀한 표현이 가능하고 색도 선명하게 표현되기 때문에 디자인에서 정리 용도로 많이 쓰이는 도구이다. 이 점을 이용하여 구를 주제로 덩어리표현을 해보았다.

그라데이션

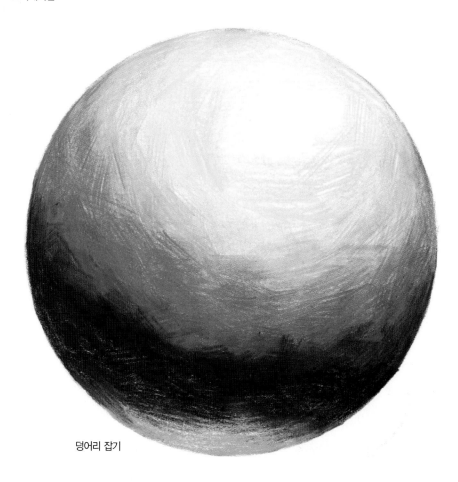

덩어리 잡기

2. 조형원리의 이해와 응용

조형성이란?

사전적 의미로 조형은 여러 가지 재료를 이용하여 구체적인 형태를 이루어 만드는 것을 말한다. 형체를 이루어 만든 성질과 성격은, 크게 평면조형과 입체조형으로 구분 할 수 있는데, 같은 주제와 소재를 놓고 얼마나 아름답고 창의적인 표현을 하는가의 기준이 되거나 작품 평가의 기준이 되기도 한다. 조형원리에는 통일, 반복, 변화, 균형, 율동, 대칭, 대비, 비례, 조화, 강조 등이 있다. 이러한 복합적인 조형원리가 합쳐져 짜임새 있는 디자인을 만들어 내는 것이다.

그렇다면 각 조형원리의 의미는 무엇인지 간략한 설명으로 요약해 보자.

① 조형의 원리란?

*** 통일(Unity)**
디자인 요소에서 근본을 이루며 형, 색, 질감 등을 이용해 일관성 있는 표현을 의미하는 것으로 디자인에서 산만함을 정돈해주며 질서와 안정감을 준다.

*** 반복(Repetition)**
같은 것을 연속해서 되풀이 하는 것을 말한다.

*** 변화(Variety)**
변화는 통일과 떼어놓을 수 없는 관계이며 단조롭고 평이한 조형요소들을 긴장감 있게 바꾸어주는 역할을 통해 작품에 재미를 주는 요소가 된다.

*** 균형(Balance)**
어느 한쪽으로 치우치지 않고 평등한 관계를 의미하는 것으로, 안정되어 보이는 힘의 무게중심은, 보는 사람에게 안전함과 명쾌한 감정을 느끼게 해준다.

*** 율동(Rhythm)**
선, 형태, 크기 등의 동일 요소가 반복적으로 배열되어 움직임을 표현하는 것을 말한다.

*** 대칭(Symmetry)**
중심선을 기준으로 상하 좌우가 같은 것을 말하며 안정감을 준다.

*** 대비(Contrast)**
형태, 색, 톤으로 서로 다르게 강조되는 것을 의미한다. 대비에는 선의 대비, 색의 대비가 있다.

*** 비례(Proportion)**
표현된 물체의 전체와 부분이 양적으로 일정한 관계가 성립 되는 것을 의미하며, 가로 세로의 비율을 다르게 하여 상대적인 크기관계 사이에서 형성되는 것을 말한다.

*** 조화(Harmony)**
화면에서 부분과 부분, 전체와 부분사이에 안정된 관련성을 주면서 공간감을 느끼게 해주는 역할을 하며, 선, 형태, 색, 질감 등이 비슷 할 때 대비나 변화를 통해 조화를 표현 할 수 있다.

*** 강조(Emphasions)**
형태, 색, 면적으로 강조 할 수 있다. 색채가 동일한 경우 면적의 대조로 강조를 줄 수 있으며 전체적인 화면의 짜임새에도 강한 생동감을 더해 줄 수 있다.

조형요소

조형요소란 점, 선, 면의 기본 3요소를 바탕으로 형태를 만들고 공간을 구성하는 미적활동으로 색상과 질감의 결합으로 평면상에 입체를 만들어 아름답고 조화롭게 만들어 내는 규칙의 하나이다.

★조형요소 3가지
가. 형- 점, 선, 면, 공간
나. 색-색상, 명도, 채도
다. 사물의 질감

② 점선면이란?
점선면의 개념
조형언어를 통하여 조형성 있는 그림을 제작하기 위해서는 점, 선, 면이라는 기본적인 기하학을 이용하는 것이 필수적이다.

〈점묘법〉 학생작

점(Point. Dot)은 형태가 생성되는 과정에서 가장 단순한 요소로, 위치만 가질 뿐 크기나 면적을 가지지 않는다. 어떤 물체든 축소하거나 멀리서 보면 점으로 보이듯이 점은 선이나 형태의 최소 단위이다.
점에 대한 일반적인 의미는 눈의 목표를 세우는 표식, 조그마한 존재, 미세한 것을 말한다.

선(Line)은 면이나 입체 공간을 만들고 부피와 깊이를 준다. 선으로 명암이나 강약을 줄 수 있고 감정과 느낌의 표현도 가능하다. 선은 점의 연장으로써, 점의 이동에 따라 직선과 곡선이 생기며 반복, 대칭, 균형, 조화 등의 조형원리는 선에 의하여 나타난다.

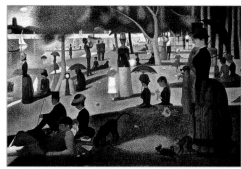

쇠라 〈점묘법〉은 신인상파의 화가들이 많이 사용한 방식이다.

〈선표현〉 학생작

자연물과 조형물에서 발견 할 수 있는 선의 예

면(Side, Plane)은 조형의 기본요소이며 연속적인 선이 중첩된 양으로 생긴 것이다. 개념적으로 길이와 넓이를 갖고 있으며 면은 크기와 넓이를 가지며 선에 의해 경계가 지워진 평평한 표면을 말한다. 면이 모이면 형태를 만들어내는데 형태란 외형적인 모양을 말하며 그 형태에 명암이나 색채, 원근감 등이 포함된 3차원의 개념으로 조형물전체를 구성한다.

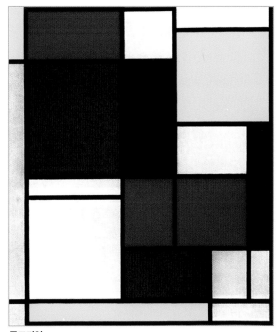

몬드리안

〈면표현-인물〉 학생작

점의 집합과 선의 집합은 면으로 느껴지기도 한다.

점 · 선 · 면을 이용한 율동감은 어떻게 표현할까?

율동감은 형태의 반복이나 점들이 모여 만들어 내는 리듬감을 의미한다. 율동감이 있는 그림은 정지되어 보이는 것이 아니라 움직임을 시각적으로 풀이하는 것이기에, 반복과 변화 그리고 그에 따른 시선의 흐름이 필요하다. 이러한 요소를 바탕으로 기하도형을 이용한 율동감을 구성해보았다.

반복

반복 + 율동감

무게의 균형과 시선의 흐름

크기의 통일

색의 통일

집중과 확산

점 · 선 · 면을 이용한 공간구성

구도(composition)

디자인에서의 구도는 소재의 명암, 색채, 원근감, 형태 등을 고려해서 배치를 하고 전체적으로 짜임새 있게 화면을 구성하는 것이다.

디자인에서 기본적인 구도는 무엇이 있을까?

수평수직구도 균형, 고요, 안정

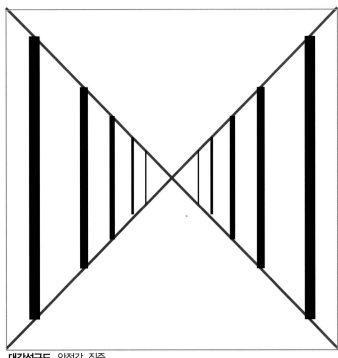

대각선구도 안정감, 집중

지그재그구도 동적요소, 변화와 깊이

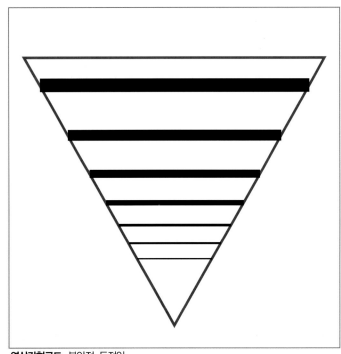

역삼각형구도 불안정, 동적임

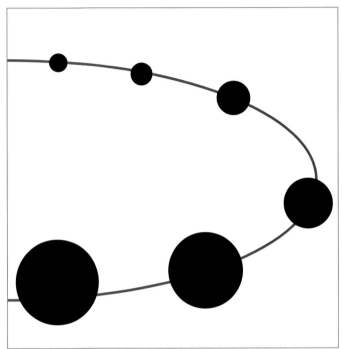

호선구도 도로, 해안선, 큰 움직임

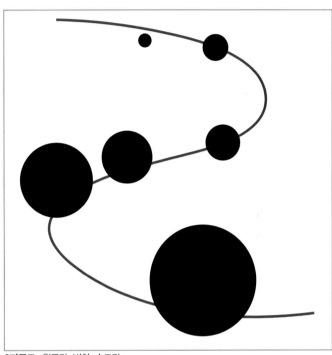

S자구도 원근감, 변화, 속도감

마름모꼴구도 포위감, 동적임

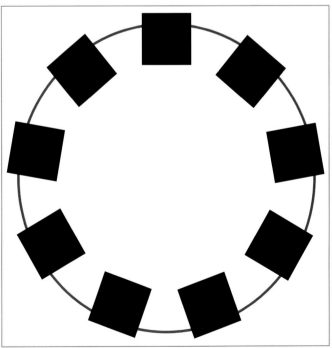

원형구도 평균된 안정감

③ 투시란 무엇일까? (perspective)

원근법에는 물체가 멀어질수록 작아 보인다는 선의 원근법과 물체가 멀어질수록 흐리게 보이는 공기원근법이 있다. 우리가 먼저 알아야 할 것은 선의 원근법이다. 대상의 크기와 형태를 관장하는 선의 원근법이 관찰자의 눈높이에 따라 어떻게 변화하는지 알아보자.

평면상에서 보다 더 입체로 표현하기 위해서는 투시도법을 적용한다. 투시에는 1점 투시, 2점 투시, 3점 투시가 있고 일반적으로 디자인 표현에서는 2점 투시나 3점 투시를 이용해 형태를 그린다. 그래야 입체감을 더 느낄 수 있다. 투시가 잘못되거나 지나치게 과장된 투시를 하게 되면 대상이 왜곡되어 보이기에 유의해야 한다.

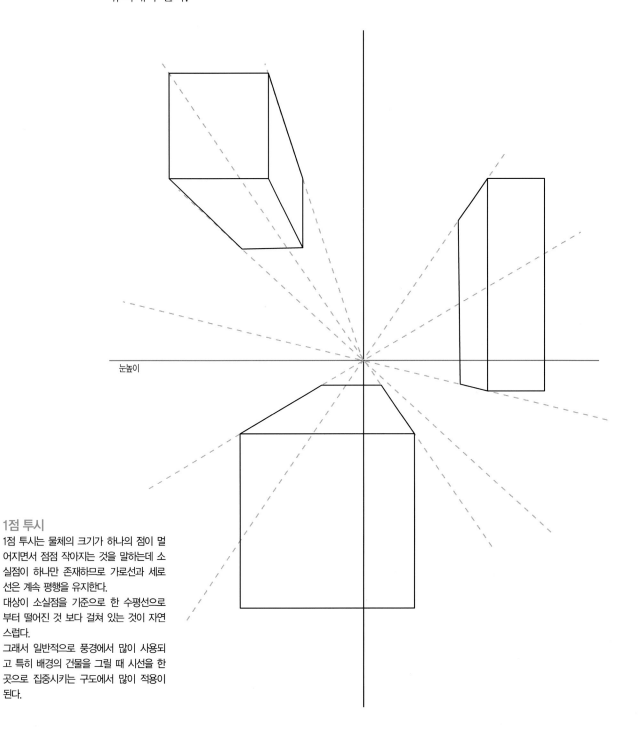

눈높이

1점 투시

1점 투시는 물체의 크기가 하나의 점이 멀어지면서 점점 작아지는 것을 말하는데 소실점이 하나만 존재하므로 가로선과 세로선은 계속 평행을 유지한다.

대상이 소실점을 기준으로 한 수평선으로부터 떨어진 것 보다 걸쳐 있는 것이 자연스럽다.

그래서 일반적으로 풍경에서 많이 사용되고 특히 배경의 건물을 그릴 때 시선을 한 곳으로 집중시키는 구도에서 많이 적용이 된다.

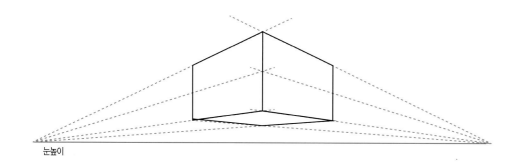

눈높이

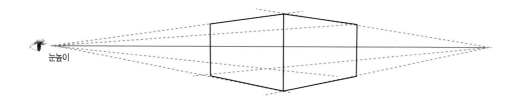

눈높이

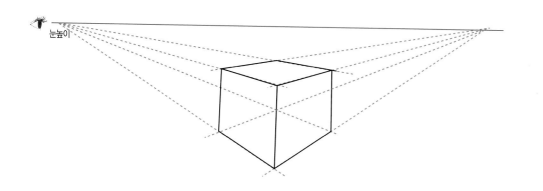

눈높이

2점 투시

2점 투시는 두개의 소실점이 존재하며, 실제로 가장 많이 응용되는 투시법이다. 디자인에서는 배경부분에 많이 적용되며 건축물에도 많이 응용된다.

좌측과 우측에 자신의 눈높이가 기준이 되어 양쪽에서 멀어지면서 물체의 크기는 작아지지만 위아래로 이동하는 크기는 수직선 궤를 벗어나지 못하고 계속 같음을 알 수 있다.

눈높이

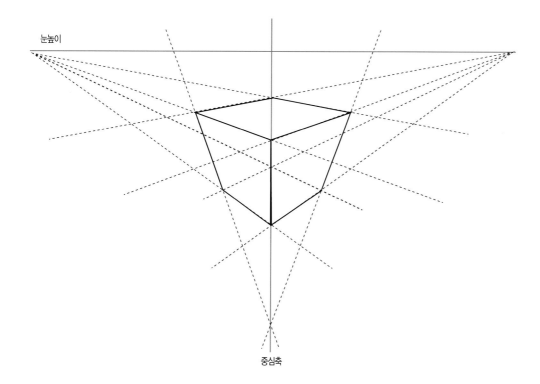

중심축

3점 투시

3점 투시는 실제사물과 가까운 형태를 표현 할 수 있는 투시법으로 소실점이 3개이며 3면으로 형성된다.

세개의 소실점을 정확히 인지하지 못하고 대충 그려나가다 보면 상당히 왜곡된 형태가 나오거나 일그러져 보일 수 있기 때문에 소실점을 향한 기울기를 의식하며 그리는 것이 좋다.

수평선 위에 두 개의 소실점이 있고 다른 곳에 하나의 소실점이 더해지면 3점 투시가 된다, 제3의 소실점은 수평선 위나 아래 어느 곳에도 있을 수 있다. 3점 투시는 우리의 눈높이에 맞춰 올려보거나 내려다 볼 때 물체의 크기 변화와 거리감을 형성하며 입체감을 완전하게 한다. 그러나 하나가 아닌 여러개의 물체가 있을 경우 마치 볼록렌즈를 통하여 사물을 보는 것과 같이 가장자리로 갈수록 왜곡이 심해지니, 가급적 수평선 상에서 멀리 위치시키는 것이 좋다.

3점 투시 이용하여 주제부 배치

공간을 이해하기 위해서는 주제부의 크기와 위치를 고려해 봐야한다.

과장된 크기나 너무 작게 그리거나 왜곡된 형태가 그려질 수 있기 때문에 이러한 부분을 고려해서 쉽고 안정감 있는 주제를 표현할 수 있도록 화지에 투시를 먼저 적용시켜 보았다. 그런 후 주제부를 배치한다면 안정감 있고 주목성을 주는 정확한 투시로 표현할 수 있을 것이다.

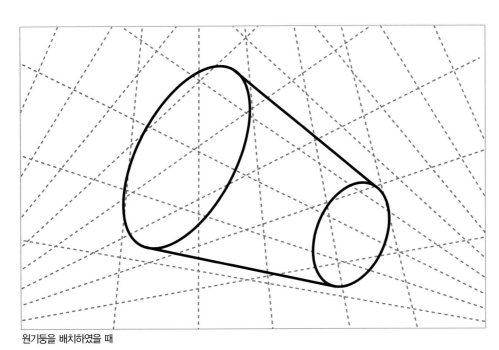

원기둥을 배치하였을 때

예시작

예시작

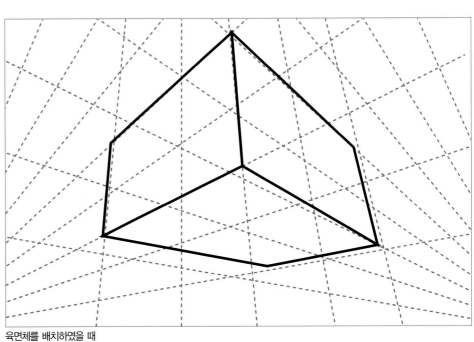

육면체를 배치하였을 때

④ 빛과 어둠 그리고 그림자

빛은 물체에 명암을 형성하고 빛의 반대쪽인 어두운 부분은 그림자를 형성한다. 우리가 사물을 인지하는 것은 빛이 있기 때문이다. 빛이 있기 때문에 모든 사물을 보고 관찰하고 느낄 수 있듯이 디자인에서도 아주 중요한 역할을 한다. 빛이 있으므로 '밝고 중간 어두움' 이라는 덩어리가 생기는 것이고, 그에 따라 그림자 도 형성 되어 완전한 입체를 만들 수 있는 것이다. 그러면 그림을 그리는데 알아야 할 빛의 성질에 대해 살펴보자. 첫번째로 빛은 직진하는 성질을 가지고 있다. 그 예로 어두운 밤에 후레쉬를 켜보면 알 수 있다. 두 번째는 확산이다. 즉 빛이 물체와 거리가 가까울수록 그림자의 길이는 짧고 강하고 멀수록 길고 흐리게 드리워진다.

사물에 비춰진 빛은 어떤 변화를 주며, 그에 따른 그림자는 어떻게 생기는지 사진을 통해 알아보도록 하자.

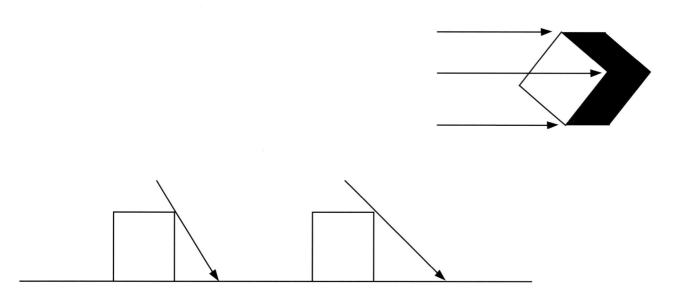

빛이 가진 직진하는 성질 때문에 빛의 각도와 거리에 따라 물체에 빛이 닿았을 때 생기는 그림자가 어떻게 형성되는지 사진을 통해 확인해자. 이 때 그림자는 물체 위의 음영보다 어두우며, 물체와 접한 부분이 가장 어둡다.

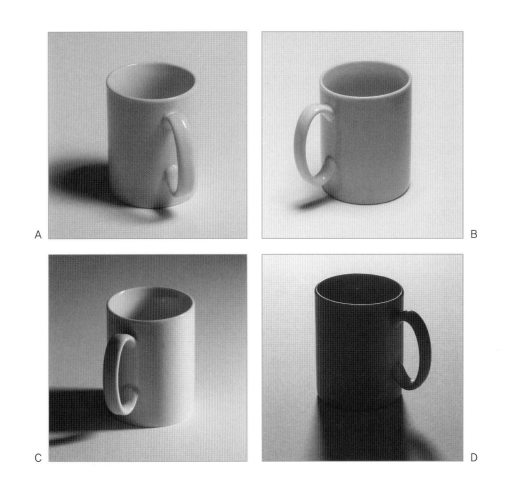

빛이 컵에 닿는 방향은 아래 화살표 방향과 같다.

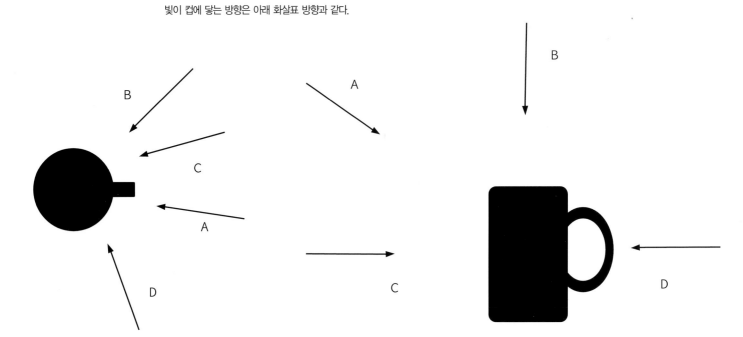

3. 기하도형의 이해

구조란?

구조란 점·선·면·빛·공간 등의 형태적인 요소와 질감, 비례 등의 원리를 이용하여 자율적인 조형으로 조직화된 형태의 기본골격을 의미한다. 건물을 지을 때 기초석을 기반으로 골격을 만들고 그 위에 시멘트로 채우듯이 이러한 디자인적 토대는 중요한 역할을 한다. 디자인에 있어서 이 부분이 제대로 이루어지지 않는다면 부실공사가 되는 것이기에 뼈대를 이루는 기본골격이 튼튼하게 이루어져야 할 것이다. 이러한 기본적인 기초 과정에서 반복된 연습을 통하여 탄탄하게 익혀 나가도록 하자.

① 기하도형의 기본구조 알기

주변의 모든 사물은 그 형태가 복잡한 듯하지만 기본적으로 보면 직육면체, 원기둥, 원뿔, 구의 짜임으로 해석할 수 있다. 이들 4가지 구조의 형태가 변형되거나 조합하여 여러 가지 형태를 이루고 있으며, 이 기본구조를 통해 형태를 파악하면 더욱 쉽게 그릴 수 있다.

"모든 사물의 형태에는 공식이 있다."

아래 이미지를 보면 우리 주변에서 쉽게 볼 수 있는 인공물이다. 따라서 모두 기하도형에 입각한 형태를 갖고 있기 때문에 기하도형 형태를 잘 파악하고 그릴 수 있다면 어떤 사물을 접해도 어렵지 않게 그릴 수 있을 것이다.

– 직육면체

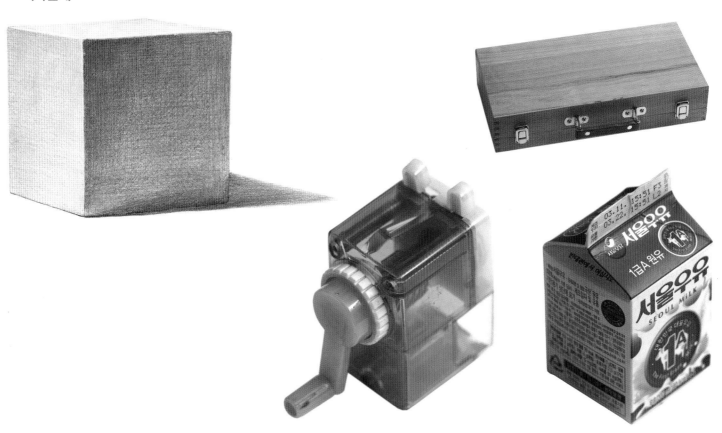

– 원기둥

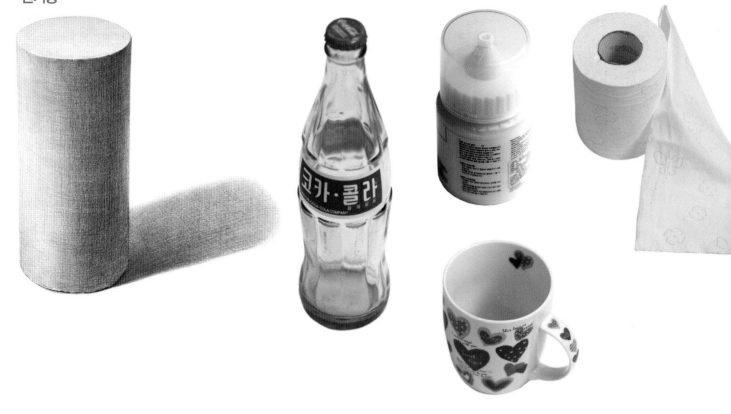

– 구

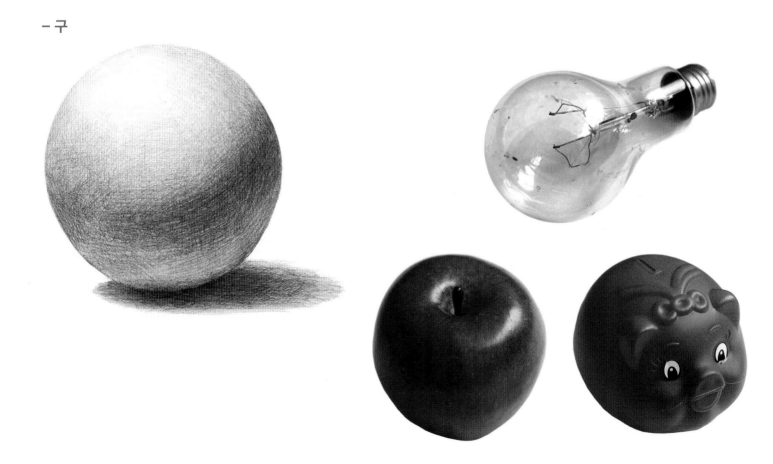

② 눈높이에 따른 형태변화

기하도형이 갖고 있는 형태상의 특징을 파악하기 위해서는 먼저 여러 각도에서 대상을 관찰해야 한다. 평면상에서 입체를 표현해야하기 때문에 한쪽 면만 보이는 시점은 피하고 가로, 세로, 높이가 모두 보이는 위치를 선택하는 것이 좋다. 만약 정육면체를 눈높이에서 바라본다면 입체감을 느끼기가 어렵게 되기 때문에 3점 투시로 육면체를 그려보도록 하자.

1) 시점과 눈높이

기하도형이 갖고 있는 형태상의 특징을 파악하기 위해서는 먼저 여러 각도에서 대상을 관찰해야 한다. 평면상의 입체를 표현해야 하기 때문에 한쪽 면만 보이는 시점은 피하고 가로, 세로, 높이가 모두 보이는 위치를 선택하는 것이 좋다. 아래 예시작을 통해서 그리는 방법과 투시를 이해해보자.

육면체 그리기

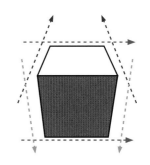

육면체의 형태가 눈높이에 따라 형태가 어떻게 변화되는지 그리고 각각의 기울기가 어떤 방향으로 진행되어 투시가 형성 되어지는지 알아보자.

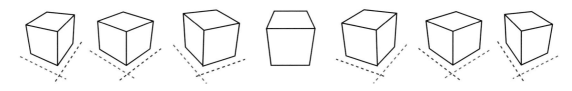

위에서 내려다 보았을 때 좌측과 우측의 각도 변화

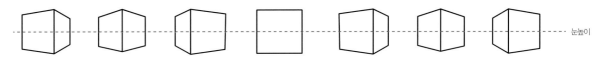

눈높이에서 보았을 때 형태의 변화

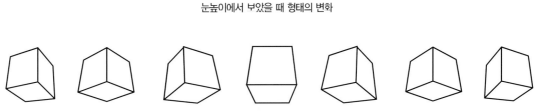

아래에서 올려다 보았을 때 좌측과 우측 각도 변화

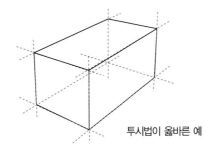

투시법이 옳바른 예

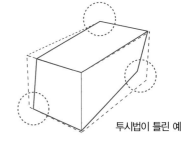

투시법이 틀린 예

시점에 따른 원기둥 형태

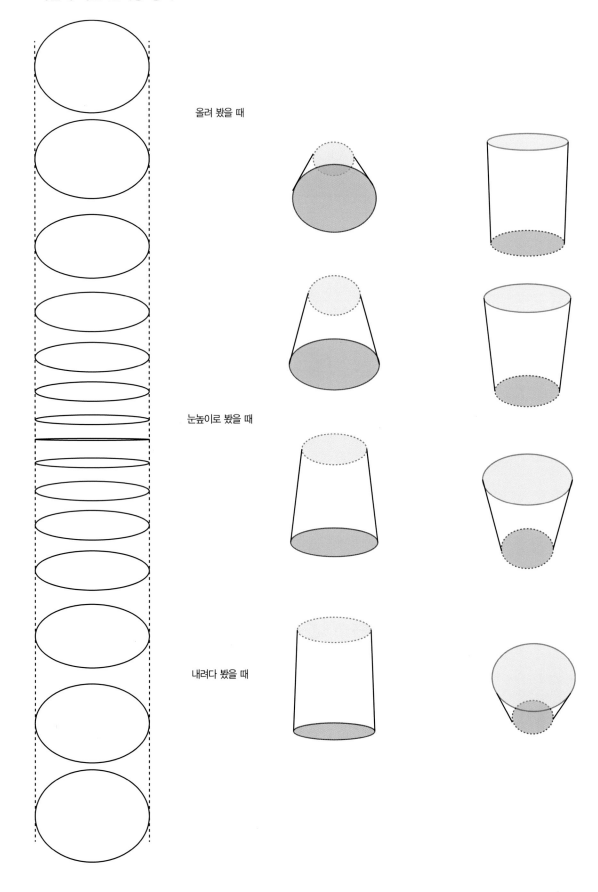

올려 봤을 때

눈높이로 봤을 때

내려다 봤을 때

타원작도법1

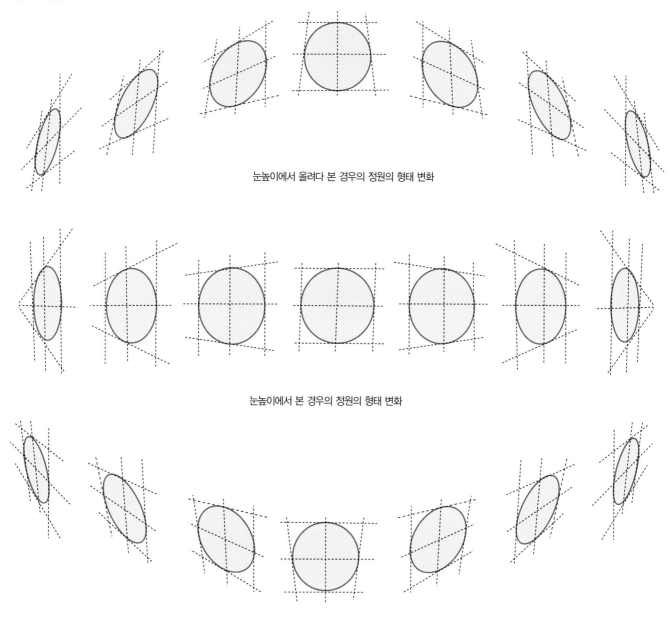

눈높이에서 올려다 본 경우의 정원의 형태 변화

눈높이에서 본 경우의 정원의 형태 변화

눈높이에서 내려다 본 경우의 정원의 형태 변화

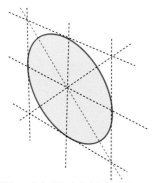

원을 그리기 위한 바람직한 형태법

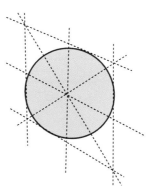

원을 그리기 위한 잘못된 형태법

Tip)
정원을 그릴때는
사각형의 비율이
가로, 세로
같아야하며
투시에 따라
대각선의 축이
기준이 되어
완만하게 굴리며
그려줘야 한다.

원기둥 작도법

타원을 그리기 전에 한번 생각해 보고 그려보도록 하자. 먼저, 상자 안에 원기둥를 담는다고 생각해 보자. 상자가 원기둥보다 너무 커서도 너무 작아서도 안될 것이다.

원기둥이 들어갈 크기의 박스가 준비되어야 만족스런 포장을 할 것이다. 그렇기 때문에 정확한 원기둥을 그리기 위해서는 육면체가 올바르게 그려진 후 그 안에 타원을 그린 다음에 연결해 주면 된다. 이것을 이해한다면 쉽게 그릴 수 있을 것이다. 처음에는 생각만큼 잘되지 않더라도 꾸준히 연습한다면 좋을 결과를 얻을 수 있을 것이다.

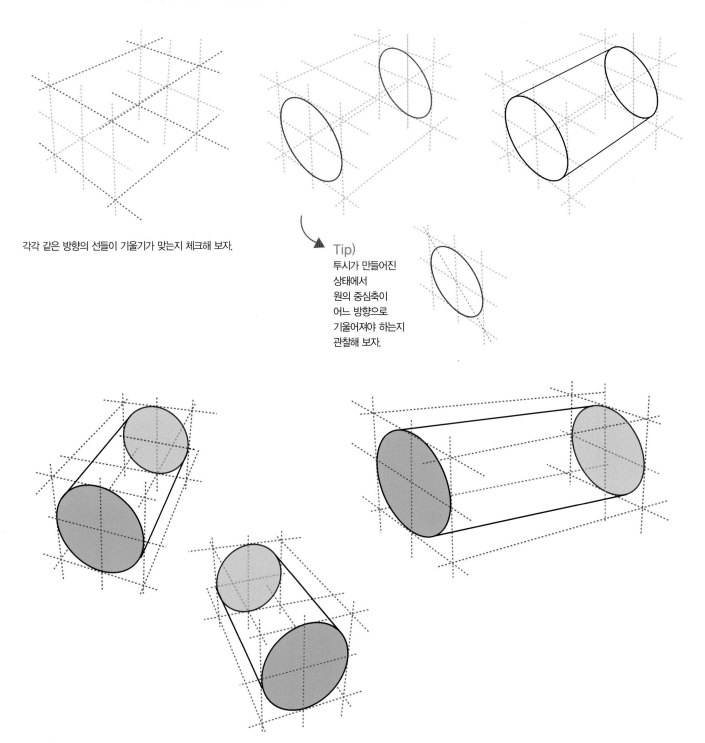

각각 같은 방향의 선들이 기울기가 맞는지 체크해 보자.

Tip)
투시가 만들어진 상태에서 원의 중심축이 어느 방향으로 기울어져야 하는지 관찰해 보자.

육면체와 원기둥의 조합

육면체와 원기둥의 조합을 할 때 먼저 육면체가 정확한 투시로 그려졌는지, 전체적으로 투시가 맞았는지
확인하고 원기둥을 순서대로 그려준다.

이 때 투시에 적용된 선들은 지우지 말고 정확한 표현이 이루어진 후에 완성선을 만들어 놓은 다음 지운다.

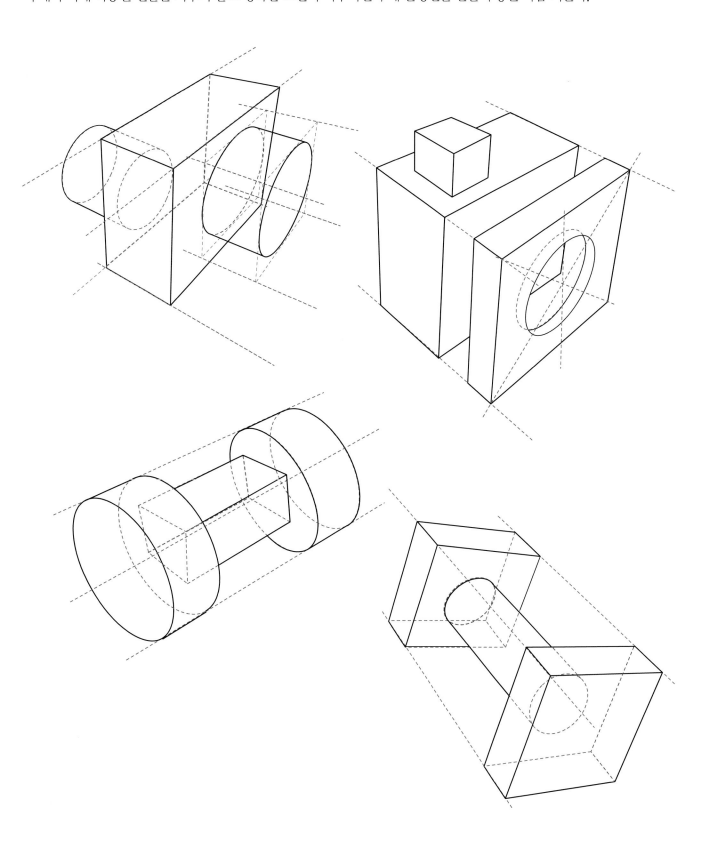

4. 채색

색 : 빛에 의해 지각되는 요소로 색상, 명도, 채도의 3속성이 있으며
삼원색, 보색, 간색, 유채색, 채색 등이 있다.

색의 주요 속성

명도 : 밝고 어두움을 말한다. 명도가 낮으면 '어둡다'고 하며 높으면 '밝다'고 표현한다.

채도 : 색의 맑고 탁함을 말한다. 색이 선명할수록 채도가 '높다'고 말하며 여기에 회색, 흰색, 검정과 같
은 무채색이 섞여 탁해질수록 채도가 '낮다'고 말한다.

색상 : 빨강, 노랑과 같은 색 이름으로 구분지어 불리며 밝은 노랑, 어
두운 빨강과 같은 명도 및 채도를 활용하는 낱말과 같이 표현된다.

① 기초 색단계

디자인에서 채색을 시작할 때 무작정 색을 칠하려면 어려움이 따
르기 마련이다.

주로 쓰는 색의 채도관계와 명도관계를 먼저 이해하고 들어간
다면 좀 더 수월할 것이다. 그래서 주제부분에 많이 사용되는
컬러와 중경(중간에 위치한 대상)과 원경(먼 대상)에 사용되는
컬러의 명도단계를 정리해보았다. 이 단계를 연습하고 색을
만들어 낼 줄 안다면 디자인의 첫걸음부터 더욱 재미있게 시
작 할 수 있을 것이다. 이제, 색 단계를 차례로 내보자.

우선 팔레트를 보면 사용하기 쉽도록 자연스러운 색 단계별로 배치를 해놓았다.

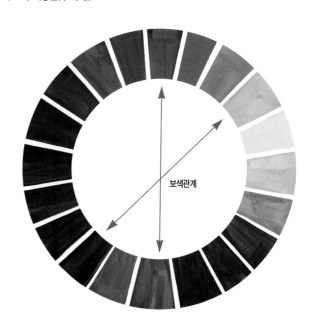

〈먼셀의 색단계〉

〈20색 색상환(수채화)〉

동계색 – 동일 계열의 색을 말한다.
유사색 – 시각적으로 비슷하게 보이는 색으로 인접색, 근접색이라고도 하며 색상환에서 연속되는 세가지 색상을 말한다. 예를 들면 빨강의 유사색은 주황, 노란색이 되는 것이다.
보 색 – 두가지 색이 혼합하였을 때 무채색이 되는 관계로 색상환에서 서로 마주보는 색이 보색관계이다. 예를 들면, 빨강–청록, 연두–보라, 주황–파랑색 등을 들 수 있다.

수채화물감을 이용해 다양한 명도와 채도연습을 해보자.

어떤 색을 조색하느냐에 따라 명도와 채도의 변화를 줄 수 있다. 아래 색을 보면 제일 먼저 눈에 띄는 색은 고채도 색으로 바로 노랑 계열과 빨강 계열이다. 주목성이 강하고 시각을 자극하는 색인만큼 주제부에 많이 사용되어지는 색이다. 두 컬러는 주제부를 크게 또는 돋보이게 하는 마력을 갖고 있다. 그렇기 때문에 근경(가까운 대상물)에 사용하기 적합하다. 그 아래 중간 저채도는 본연의 컬러를 살리면서 채도만 떨어뜨려 주는 것이 중요하다. 중간 채도는 그림에서 무게감을 실어주며 중후한 느낌과 풍부한 색감을 연출할 수 있는 과정으로 어느 정도 채도가 떨어진 상태이기 때문에 색과 색이 동떨어져 보이는 느낌을 덜 주게 되고 잘 어우러지며 맛깔스런 표현을 할 수 있을 것이다.

먼저 5가지 계열색을 이용하여 연습해보자. 알기 쉽게 하기 위해 혼합되는 색의 이름을 기록해 놓았다. 예시작을 보고 연습 해 보도록 하자.

수채화를 이용하여 명도단계 만들기

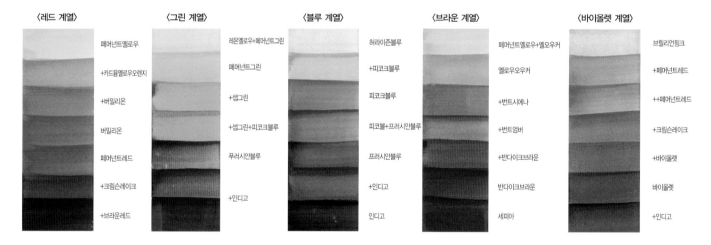

수채화를 이용하여 중채도단계 만들기

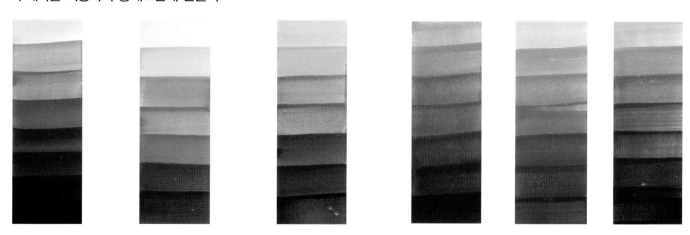

Tip)
순색에 무채색을 섞거나 특수색을 섞어주면 채도를 쉽게 떨어뜨려 중저채도 색을 만들 수 있다.

포스터 컬러를 이용한 채도와 명도단계 연습하기

따뜻한 계열부터 차가운 계열까지 색의 단계가 어떻게 변화하는지, 또 그에 맞게 명도는 어떻게 변화되는지 아래 예시작을 통해 눈으로 살펴 보도록 하자. 명도와 채도의 높고 낮음은 화이트와 블랙을 혼합했을 때 한눈에 알아 볼 수 있고 쉽게 표현할 수 있다.

명도의 변화

명도는 색의 밝기를 말하며, 흰색을 섞으면 명도가 높아지고 검은색을 섞으면 명도가 낮아진다.

채도의 변화

채도는 색의 맑은 정도를 말하며, 무채색과 혼색을 할수록 아래 단계처럼 변화되는 것을 알 수 있다.

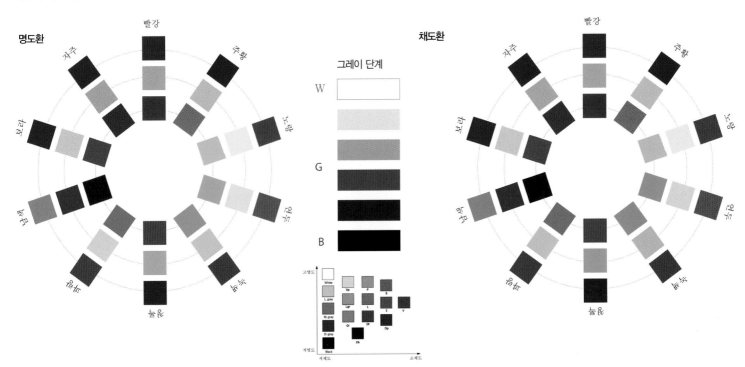

포스터컬러 물감을 이용하여 명도와 채도의 변화를 알아보자.

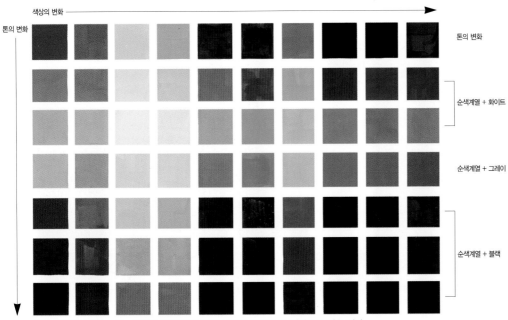

색을 혼합할 때에는 섞는 비율과 물의 양에 따라 색감의 차이와 톤 변화를 느낄수 있다.

② 명암이란 무엇일까?

입체물은 빛의 방향에 따라 밝은 부분과 어두운 부분으로 구별되어 보인다. 이렇게 빛에 의하여 생기는
어두움을 명암이라 한다. 그림에서 덩어리를 표현하기 위해서는 우선 명암의 요소를 이해해야 한다
명암에는 고광, 명부, 중명부, 암부, 반광, 반사광 이렇게 나뉜다. 쉽게 풀이하자면 밝음, 중간, 어두움,
반사광,그림자로 이해할 수 있을 것이다.
평면위에 입체를 만들어 내는 것이기에 빛에 따른 톤 배치를 해야 할 것이다.
밝음, 중간, 어두움은 각각 1/3 씩 나누어 놓고 표현하는 것이 좋다.

처음 시작하는 단계라면 어둠부터 잡아보자.
초보 때에는 정어리를 잡을 때 명도의 비율이 어려울 때가 있다. 어둠
을 먼저 채색한 후에 밝은색과 중간색을 채색한다면 좀 더 쉽게 덩어
리를 표현할 수 있을 것이다.

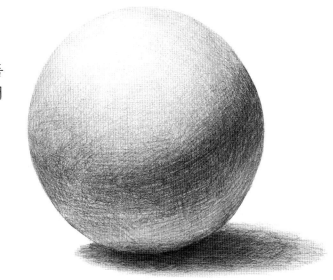

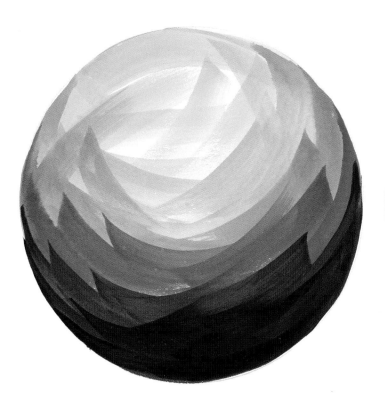

밝은 부분 먼저 채색 후 덩어리 잡을 때

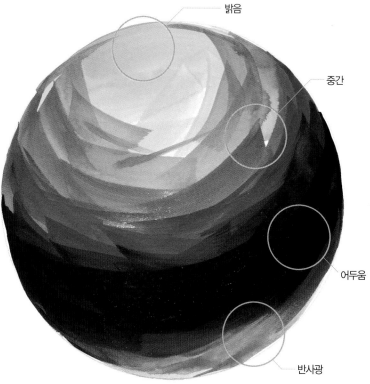

밝음

중간

어두움

반사광

어둠을 잡고 덩어리 잡았을 때

③ 기하도형을 채색해 보자
기하도형 단계작
– 육면체

Tip)
물체의 반사광.
보통 물체에 닿는 빛은 흡수하거나 반사하므로 흡수
된 빛은 보이지 않고 반사된 빛만 물체를 튕겨나와
그 물체의 색으로 보이게 된다. 이런 이론을 적용하
여 입시 디자인에서 주제부를 표현할 때 물체의 색
을 쓰기도 하지만 보색을 사용하여 주제부 표현을
강조하여 시선을 잡기도 한다.〈p36 색상환 참조〉

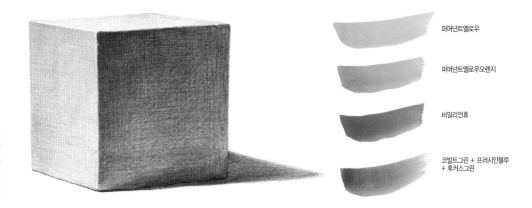

퍼머넌트옐로우

퍼머넌트옐로우오렌지

비밀리언휴

코발트그린 + 프러시안블루
+ 후커스그린

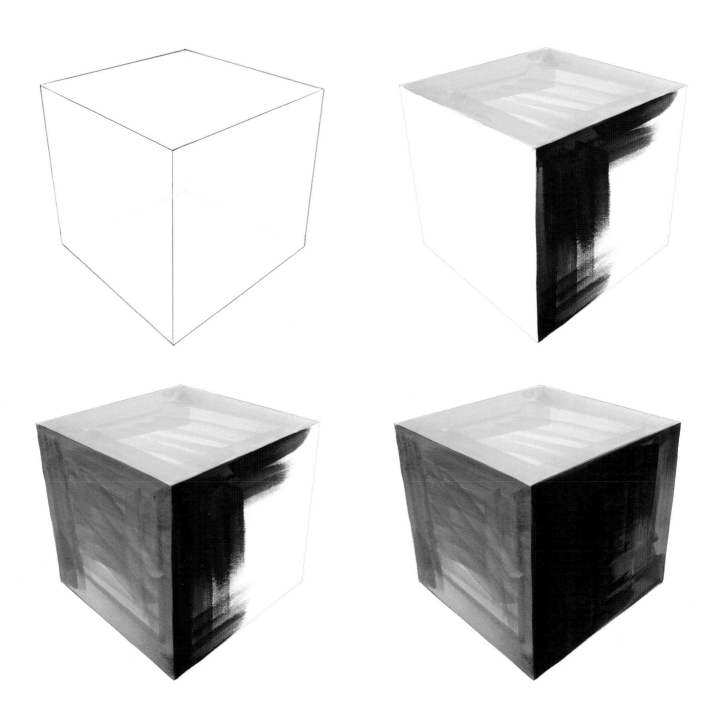

– 원기둥

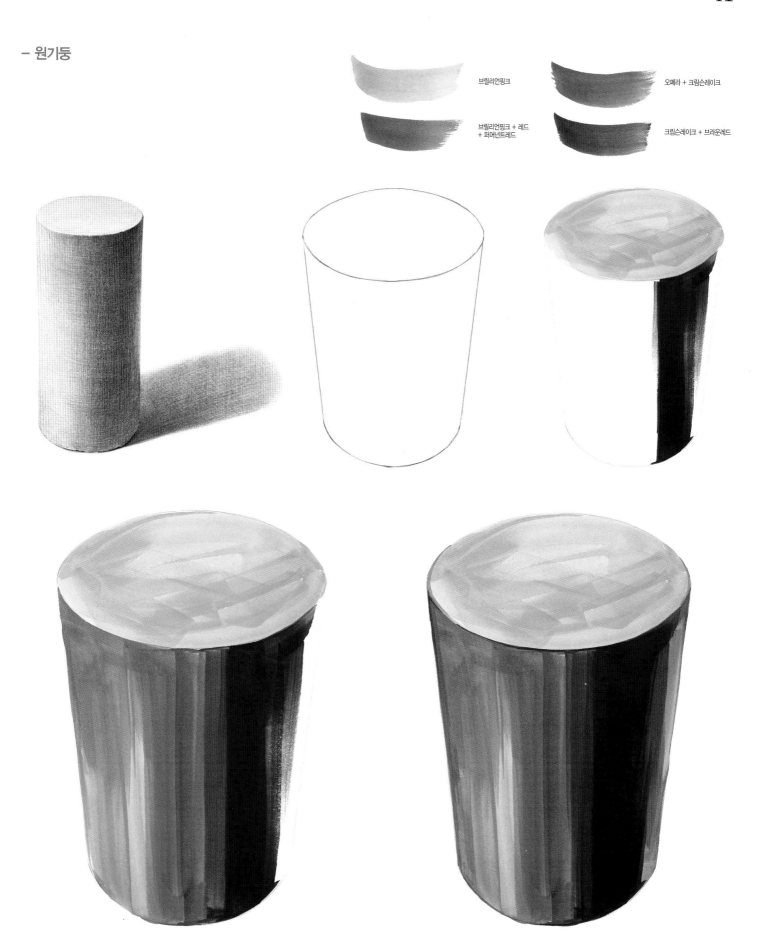

브릴리언핑크

오페라 + 크림슨레이크

브릴리언핑크 + 레드
+ 퍼머넌트레드

크림슨레이크 + 브라운레드

－구

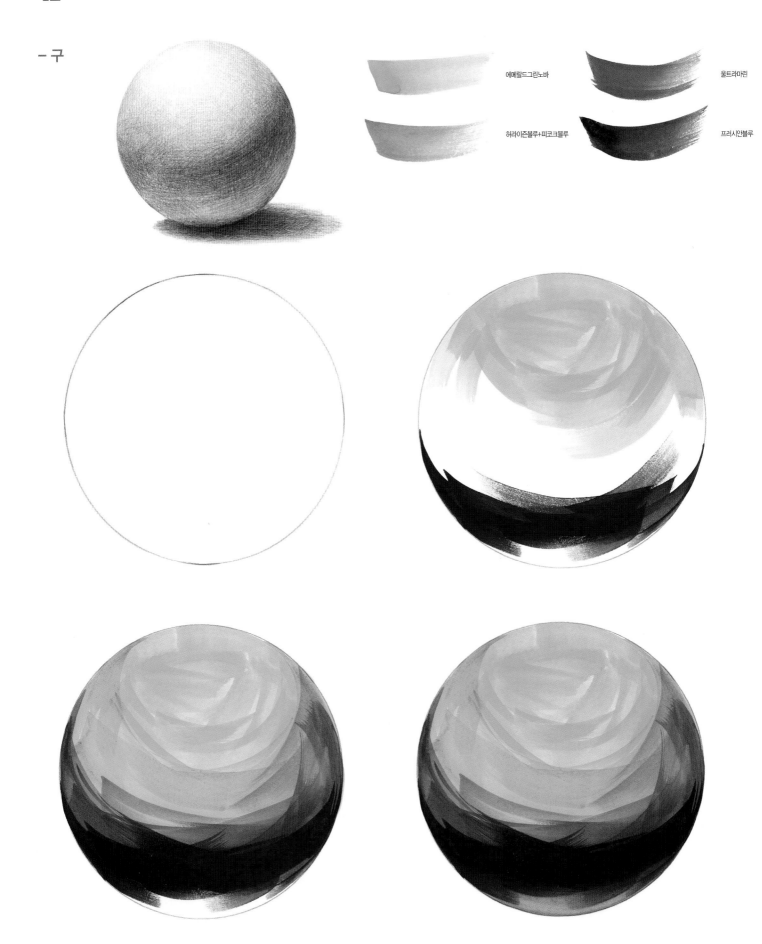

에메랄드그린노바

울트라마린

허라이즌블루+피코크블루

프러시안블루

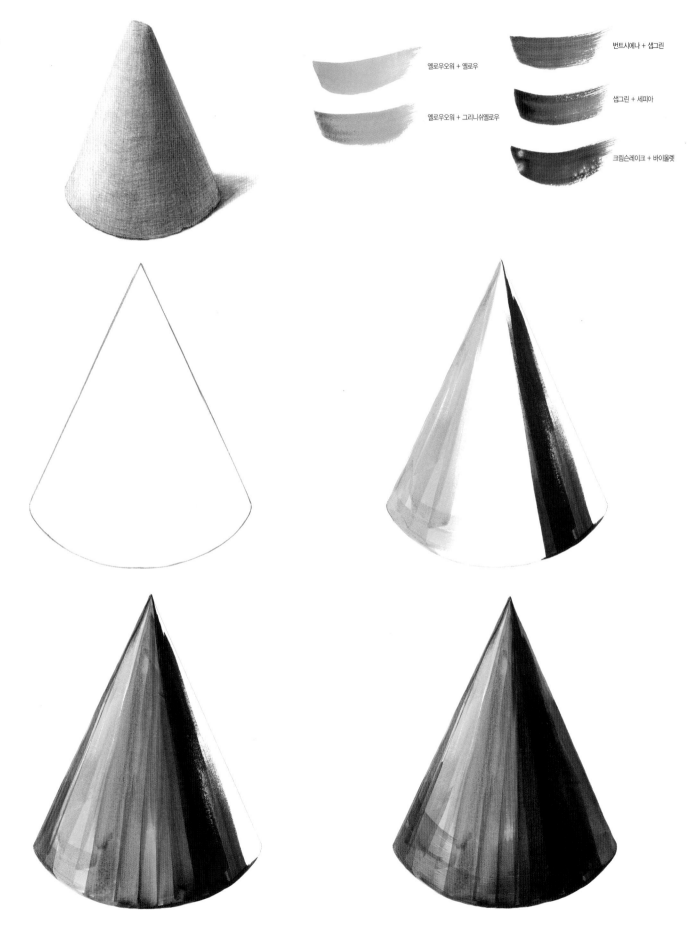

- 원뿔

옐로우오워 + 옐로우

옐로우오워 + 그리니쉬옐로우

번트시에나 + 샙그린

샙그린 + 세피아

크림슨레이크 + 바이올렛

④ 자연스러운 질감 표현하기

디자인에서 질감표현은 그림의 밀도를 높여 주고 장식효과를 주는 역할을 하기 때문에 기초를 준비하는 과정에서 꼭 익혀두어야 할 단계이다. 여기에서 보여 주고자 하는 질 감은 입시 디자인에서 많이 쓰이고 활용하 는 질감으로, 한번 익혀두면 고급과정까지 활용할 수 있기 때문에 집중해서 질감의 특 징을 잘 관찰하고 연습해 보았으면 하는 바 램이다.

나무 질감

질감단계 - 나무

스케치
나무질감은 형태를 단순하게 하여 질감표현에만 집중 할 수 있도록 하기 위하여 육면체를 선택했다. 단순형태에 맞춰 질감표현을 해 보도록 하자. 앞서 연습한 육면체를 자신있게 그려보도록 하며, 이때 완만한 투시에 입 각한 육면체 형태와 나무질감의 포인트인 쪼개짐과 나이테를 흐름에 맞게 자연스럽게 스케치해 보자.

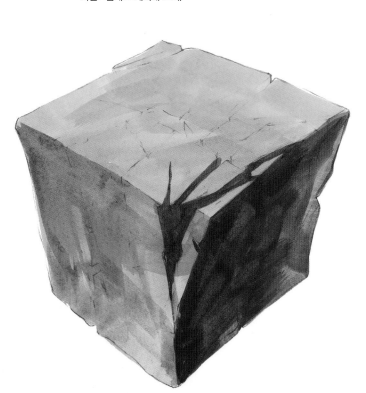

초벌하기
초벌색은 밝은 브라운 계열부터 채색 한다. 빛에 따른 명암단계를 생각해 잡아준다면 다음단계의 묘사가 한결 쉬워질 것이다.

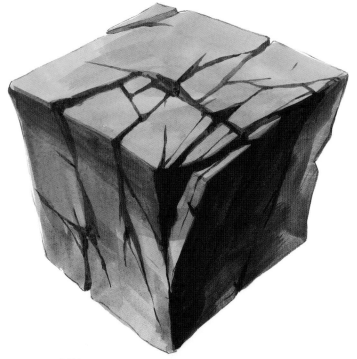

묘사
나무의 특징은 쪼개짐으로 집약되므로 밑색 보다 어두운 색을 이 용하여 자연스럽게 선의 강약을 주어 쪼개짐을 표현해보자. 이 때 묘사는 세필붓을 사용하는 것이 좋다.

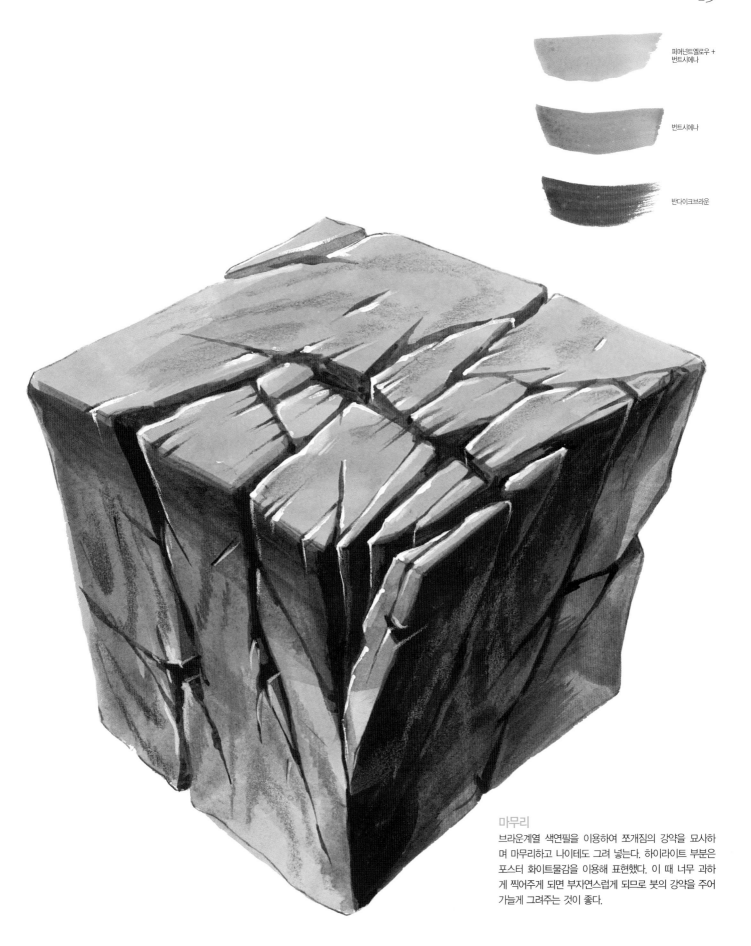

퍼머넌트옐로우 +
번트시에나

번트시에나

반다이크브라운

마무리

브라운계열 색연필을 이용하여 쪼개짐의 강약을 묘사하
며 마무리하고 나이테도 그려 넣는다. 하이라이트 부분은
포스터 화이트물감을 이용해 표현했다. 이 때 너무 과하
게 찍어주게 되면 부자연스럽게 되므로 붓의 강약을 주어
가늘게 그려주는 것이 좋다.

질감단계-나무 응용작

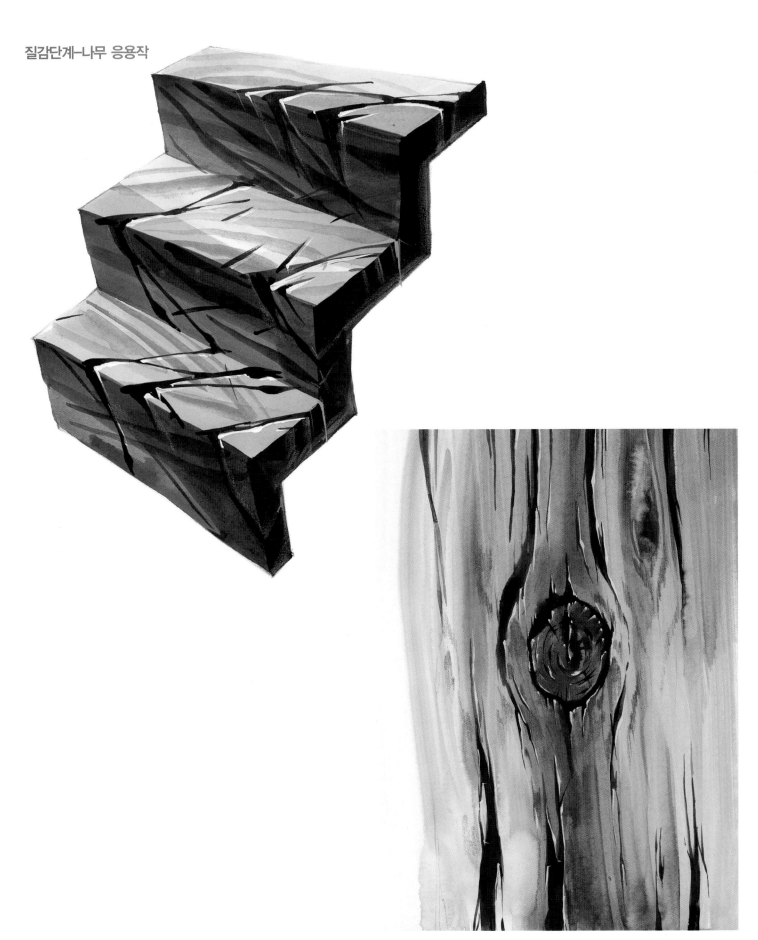

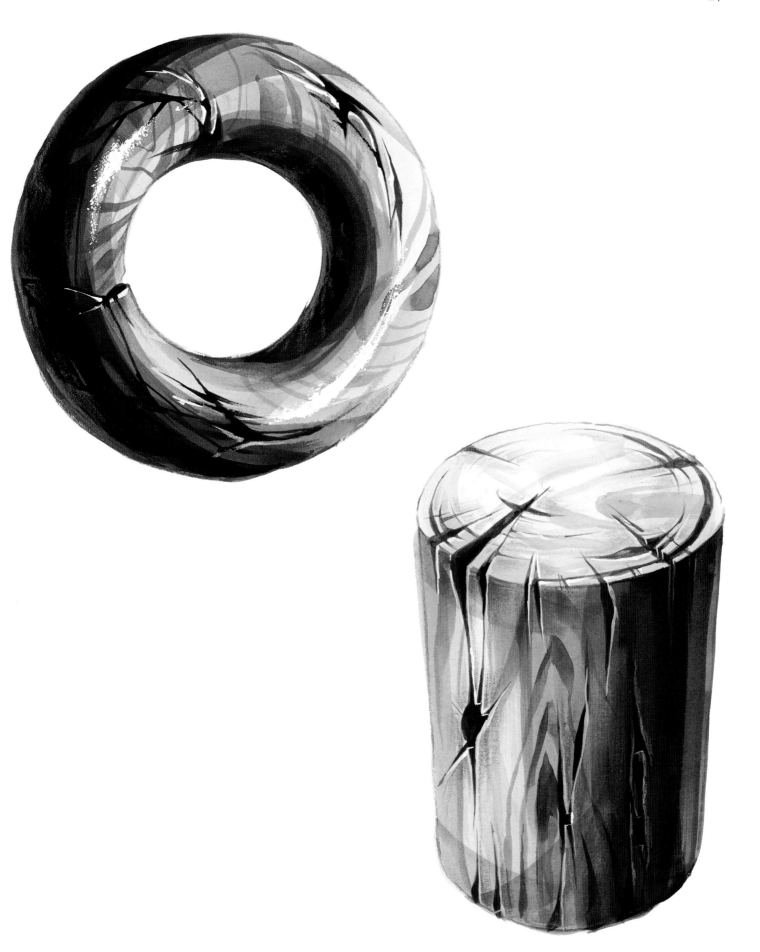

돌 질감

질감단계 - 돌

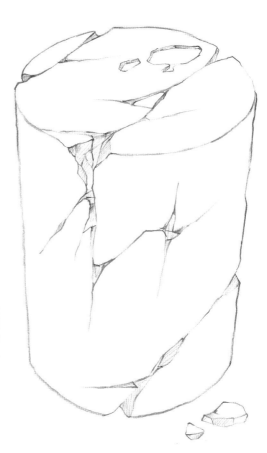

스케치

원기둥을 그리고 그 위에 돌의 쪼개짐을 넣어보자.
돌은 나무와 같은 결이 없기 때문에 자유롭게 쪼개짐을
표현할 수 있다. 원하는 부분에 자연스러운 돌의 쪼개짐
을 표현해보고 스케치선에도 강약을 주어 그리는 것이 좋
다 이 때 떨어진 돌조각도 그려주면 더욱 사실적으로 보
일 것이다.

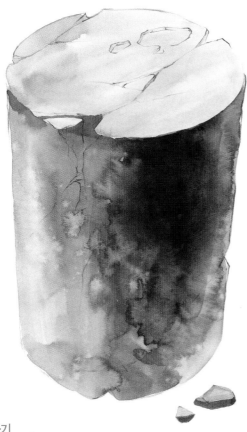

초벌하기

초벌색에선 사실적으로 보이기 위해 그레이컬러를 선택하여 칠한다. 덩어리를 생각해서
밝은 부분부터 칠해주는데 번지기 기법을 주기위해서 적당한 물 조절을 해 놓는다.

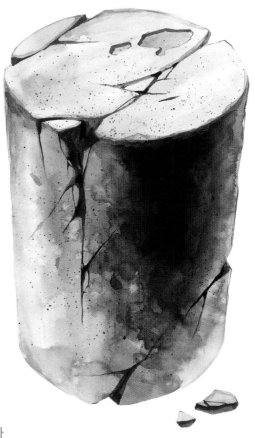

묘사

밑색보다 어두운 색을 이용하여 쪼개짐의 어둠을 잡아준다. 세필붓을 이용하
여 강약의 리듬감있는 선 굵기로 변화를 주어 표현한다. 돌에는 입자가 있기
때문에 칫솔을 이용하여 뿌려주면 사실적인 질감이 연출될 수 있다.

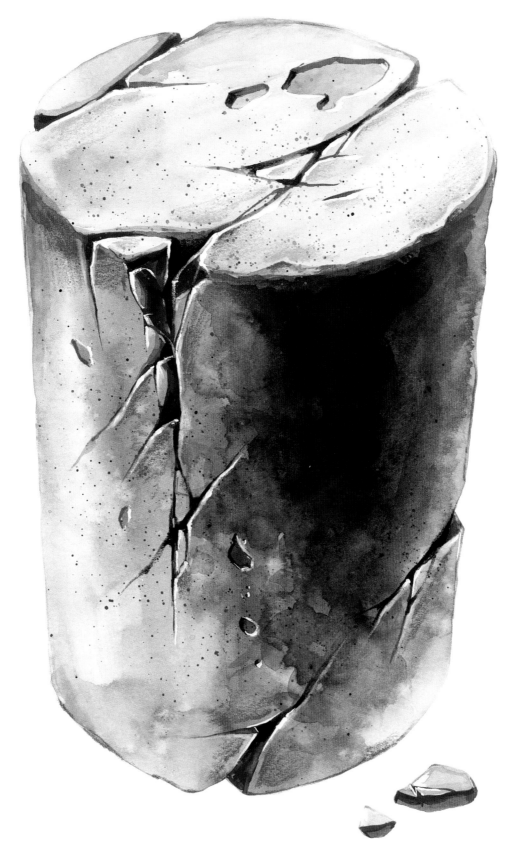

마무리
그레이 계열의 색연필을 이용하여 정리한 후에 화이트물감으로 하이라이트를 준다.

응용작

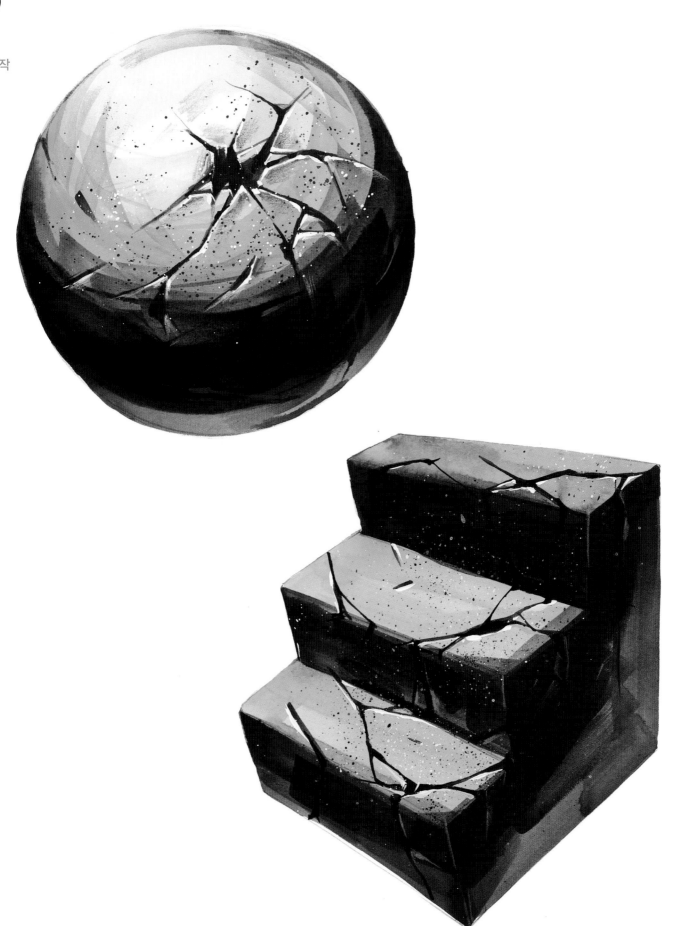

금속 질감

질감단계 – 금속

퍼머넌트 옐로우

번트시에나

코발트그린

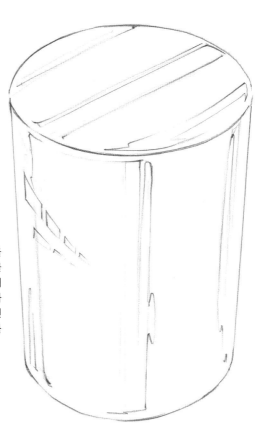

스케치
원기둥 위에 금속질감을
표현해보자. 쇠는 인공물
이며 반사체 이므로 색의
대비가 심하다 자연물과
달리 덩어리표현이 극적인
대비를 갖기 때문에 이를
유념하여 스케치 해보자.

초벌하기
금속을 연상시키는 옐로우 계열을 선택하여 덩어리를 잡아놓는다. 이 때 어두운
부분은 세피아 정도의 어둠을 선택해 칠해주는 것이 효과적이다. 그리고 반사광
은 보색계열로 채색하면 금속느낌이 잘 살아난다.

묘사
밝은 부분과 어둠을 극대화하기 위해 색연필로 강조해 주고 큰 면 옆에 작은 실
선이 따라오도록 표현한다면 사실감이 더할 것이다.

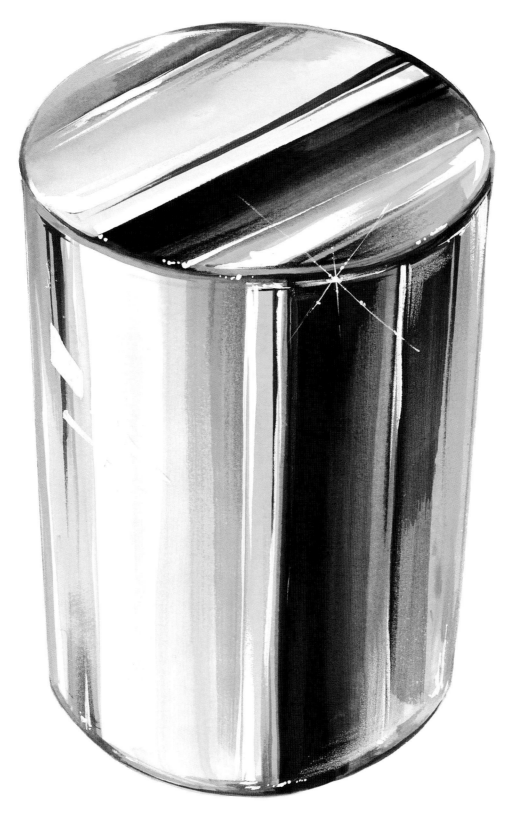

마무리
금속의 질감 포인트는 반짝임에 있기 때문에 하이라이트는 과감하게 표현해 준다.

응용작

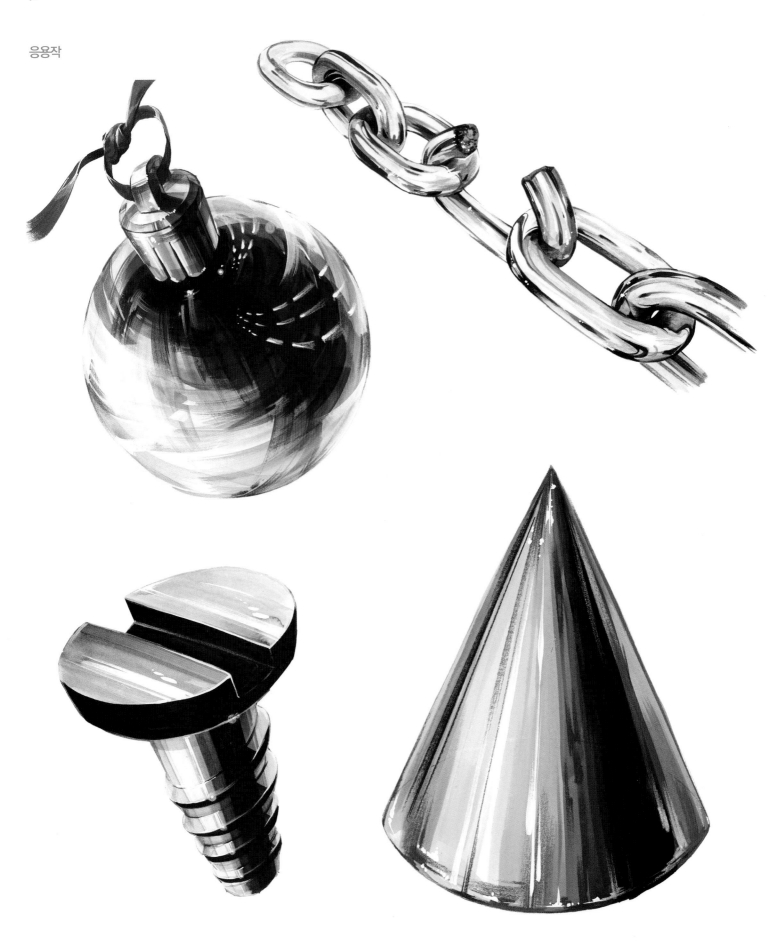

물(얼음) 질감

질감단계 – 얼음

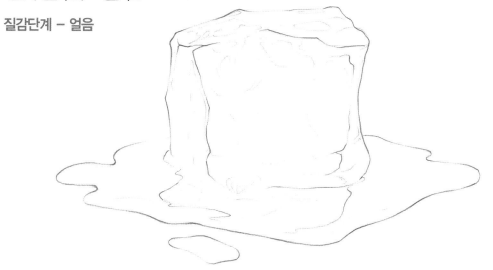

스케치

덩어리 표현을 위해 얼음을 선택하였다. 형태가 있는 얼음은 그 안에 물의 흐름이 있기 때문에 질감표현이 쉽다. 흔히 볼 수 있는 얼음을 관찰해보고 스케치를 한다면 더욱 좋을 것이다. 자연스러운 물 흐름을 표현해보는 것이 포인트이다.

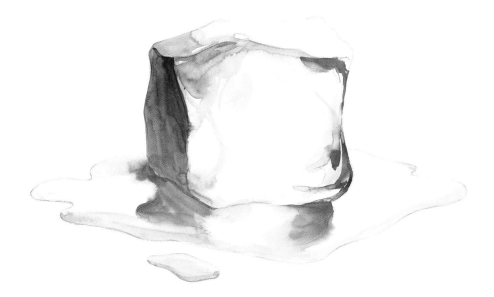

초벌하기

먼저 블루계열을 선택해 밝은 부분부터 칠한다. 이 때 자연스러운 흐름을 원한다면 화지에 물을 발라 자연스럽게 번져나가는 번지기 기법을 사용해 보도록 하자.

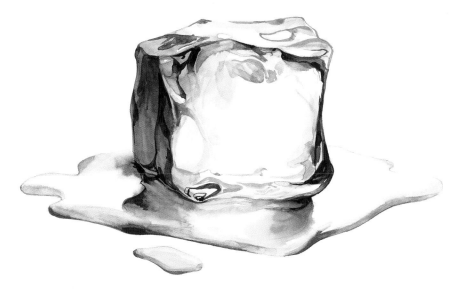

묘사

중간 부분과 어두운 부분을 한번 더 강조해주며 흐름을 잡아준다.

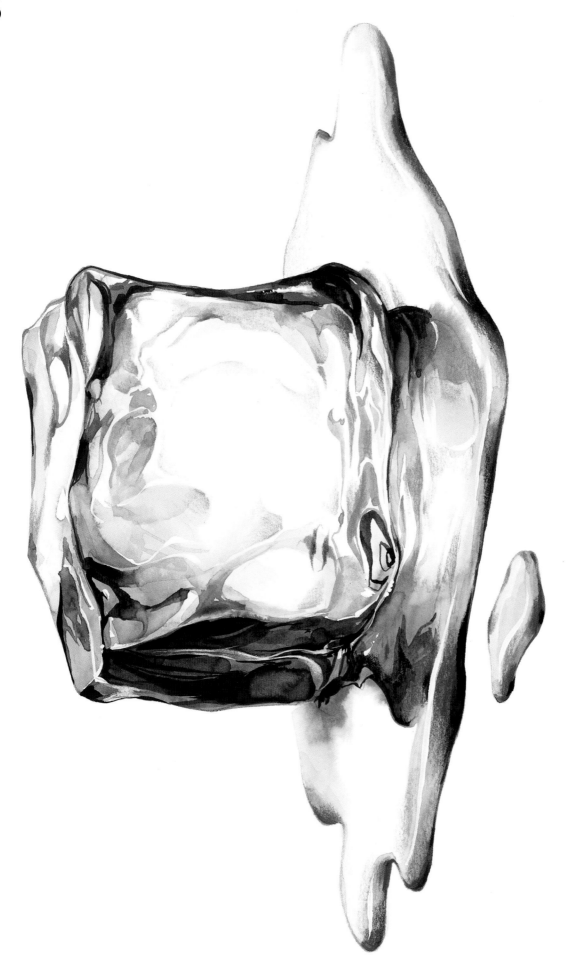

마무리

색연필로 마무리한 후에, 세밀붓을 이용하여 물이 흐름에 따른 반짝이는 하이라이트 부분을 화이트물감으로 잡아주면 완성이다.

응용작

유리 질감

질감단계 – 유리

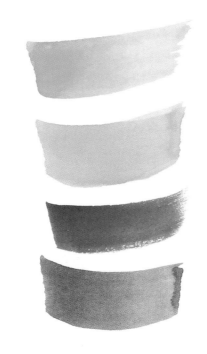

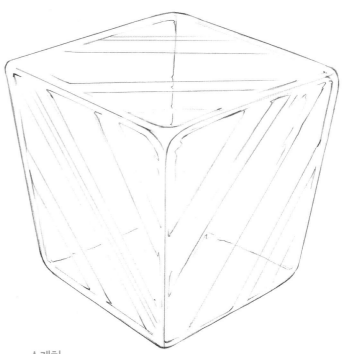

스케치
육면체 위에 유리질감을 스케치해 보도록 하자. 유리는 투명 재질이기 때문에 반대부분의 면까지 보이도록 스케치해 놓는다. 이 때 유리의 두께도 생각하여 그려준다.

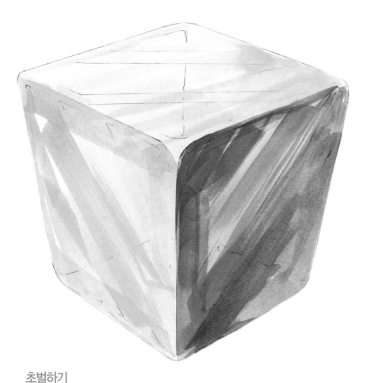

초벌하기
블루그린 계열을 이용하여 덩어리를 잡아주는데 맑은 톤으로 칠하는 것이 좋다. 어둠을 너무 강조하면 자칫 불투명해 보일 수 있다. 반짝이는 느낌을 주기위해 대각선 방향으로 얇게 칠해 놓는다.

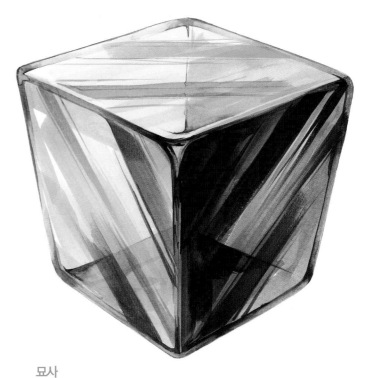

묘사
면이 꺾어지는 부분과 두께부분을 찾아 어두운 색으로 잡아주며 덩어리를 정리한다.

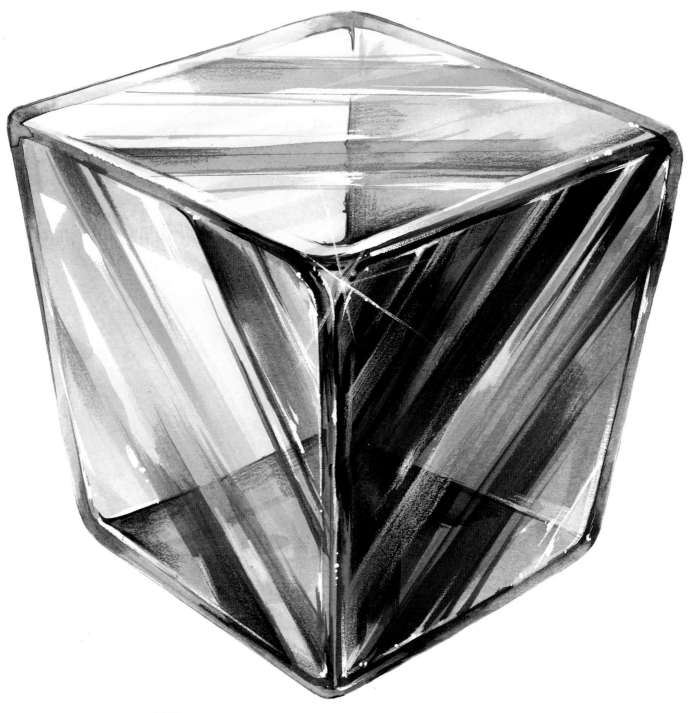

마무리
색연필을 이용하여 면을 정리한 후 화이트물감으로 하이라이트를 그려 반짝임을 강조하면서 완성한다.

응용작

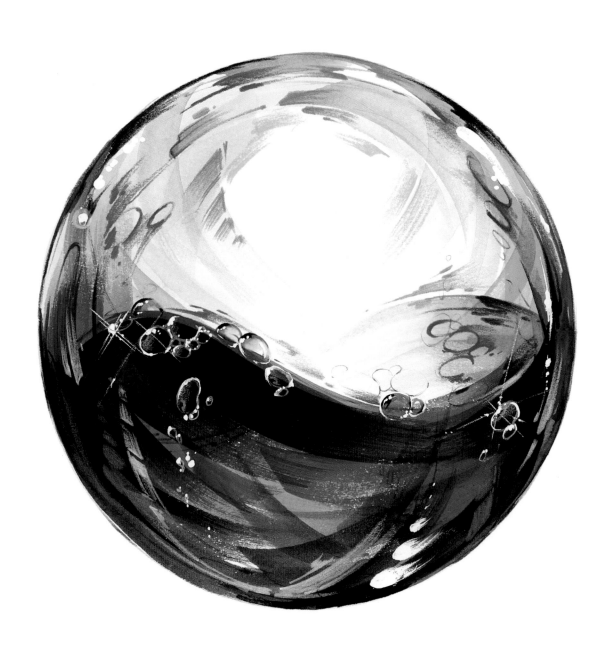

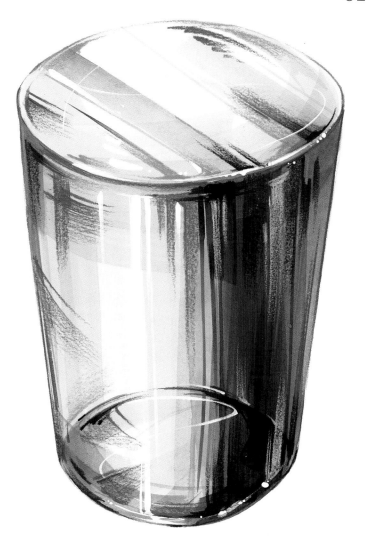

5. 인공물 그리기

4단계표현-인공물-백열전구

①백열전구

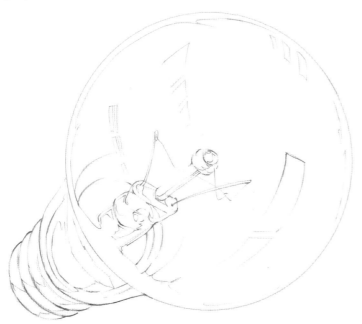

스케치
백열전구의 둥근 몸체와 소켓부분의 중심을 잘 맞추어 스케치한다.

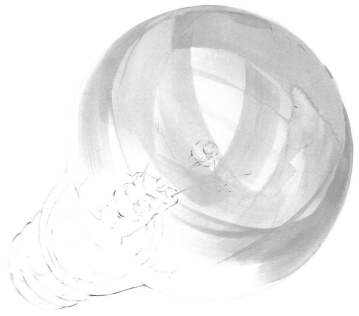

초벌하기
허라이즌 블루와 코발트 그린색을 이용하여 둥근 유리부분을 칠한다.
이때 구의 형태가 만들어내는 흐름을 따라 채색해주는 것이 중요하다.

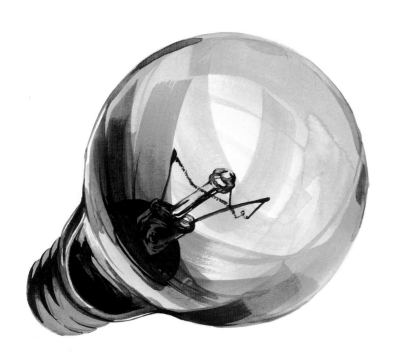

묘사
밝은 부분부터 어둠을 잡아주며 덩어리를 표현한다. 전구 안에 필라멘트는 세필붓을 이용하여 어둠을 잡아주고 소켓부분은 그레이로 명암을 준다.

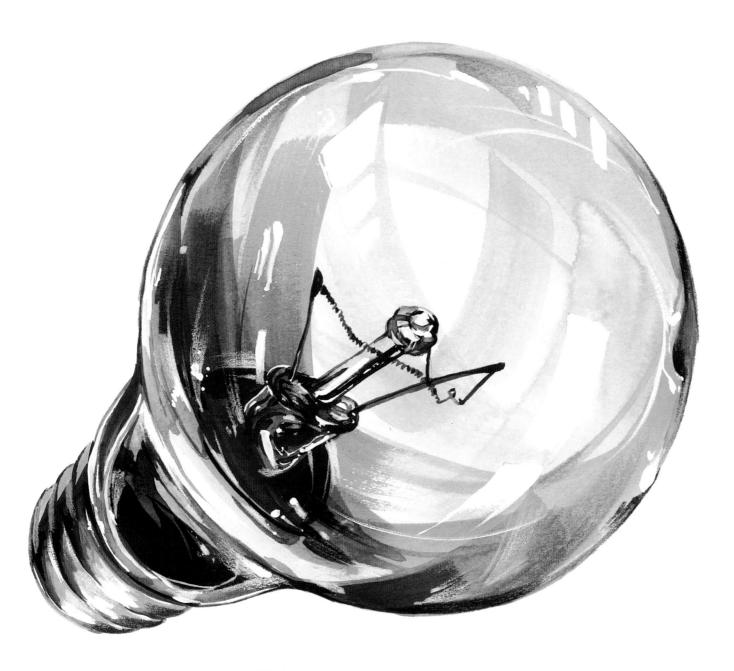

마무리
색연필을 이용하여 면부분을 정리하면서, 화이트를 이용하여 전구의 반짝이는 부분을 묘사한다.

4단계표현-인공물-평붓

② 평붓

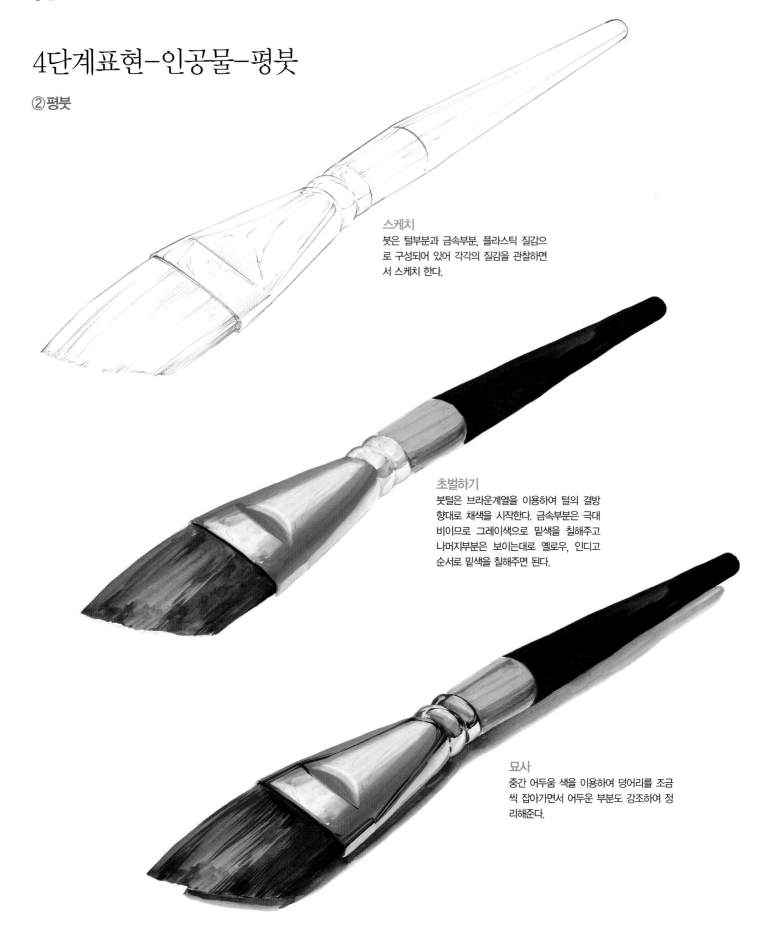

스케치
붓은 털부분과 금속부분, 플라스틱 질감으로 구성되어 있어 각각의 질감을 관찰하면서 스케치 한다.

초벌하기
붓털은 브라운계열을 이용하여 털의 결방향대로 채색을 시작한다. 금속부분은 극대비이므로 그레이색으로 밑색을 칠해주고 나머지부분은 보이는대로 옐로우, 인디고 순서로 밑색을 칠해주면 된다.

묘사
중간 어두움 색을 이용하여 덩어리를 조금씩 잡아가면서 어두운 부분도 강조하여 정리해준다.

마무리

색연필을 이용하여 면 부분을 정리하면서, 화이트를 이용하여 전구의 번째는 느낌을 부분적으로 표현한다.

4단계표현–인공물–집게

③집게

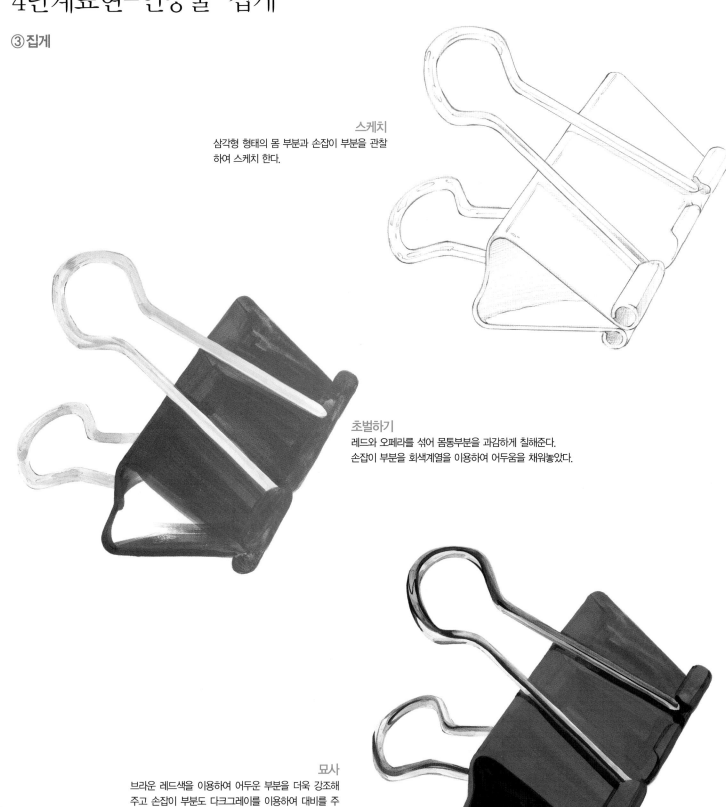

스케치
삼각형 형태의 몸 부분과 손잡이 부분을 관찰
하여 스케치 한다.

초벌하기
레드와 오페라를 섞어 몸통부분을 과감하게 칠해준다.
손잡이 부분을 회색계열을 이용하여 어두움을 채워놓았다.

묘사
브라운 레드색을 이용하여 어두운 부분을 더욱 강조해
주고 손잡이 부분도 다크그레이를 이용하여 대비를 주
며 덩어리 정리를 해준다.

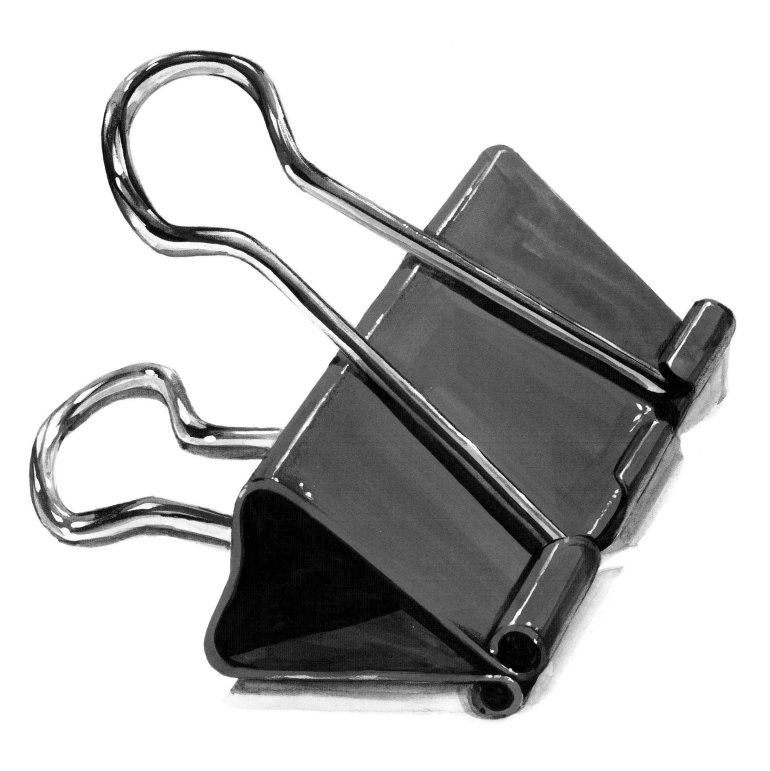

마무리
검정 색연필을 이용하여 어둠을 최대한 강조한 후에, 화이트를 이용하여 반짝이는 부분을 표현한다.

4단계표현-인공물-유리컵

④유리컵

스케치
원기둥 형태의 유리컵은 위에서 본 시점으로
투시를 잘 잡아 스케치를 해야한다. 이 때 각
이 진 외형부분을 생각하여 잡아주도록 하자.

초벌하기
투명질감으로 피코크블루 계열로
연하게 밝은 부분부터 채색한다.
이 때 덧칠이 많이 하면 탁해지기
때문에 주의해서 칠하도록 한다.

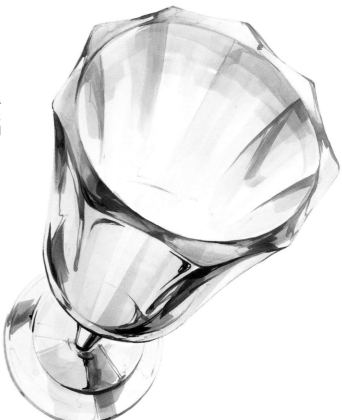

묘사
프러시안블루를 이용하여 어둠을 잡아
주도록 하자 유리는 두께부분도 중간
어둠으로 잡아주도록 한다.

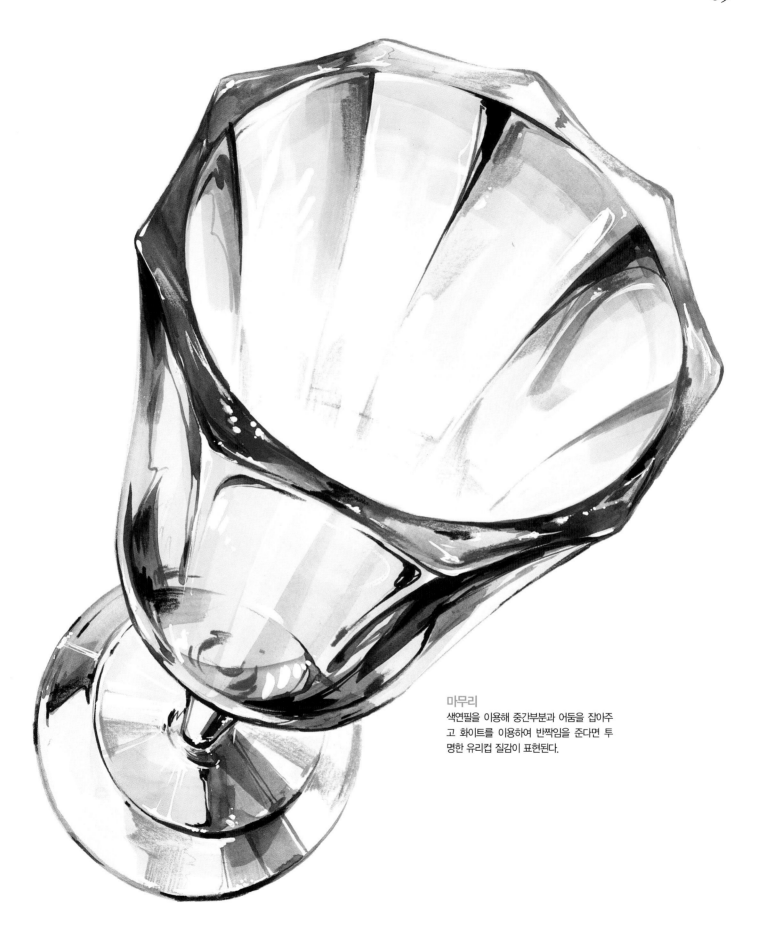

마무리
색연필을 이용해 중간부분과 어둠을 잡아주고 화이트를 이용하여 반짝임을 준다면 투명한 유리컵 질감이 표현된다.

6. 자연물 그리기

개체 사실묘사와 단순화시키기

자연물의 대부분은 직선보다는 곡선의 형태나 질감, 생김새를 갖고 있기에 뭉뚱그려 보면 상당히 복잡해 보인다. 하지만 자연물의 형태에도 공식 같은 규칙이 존재하는데 그것은 앞서 배운 것처럼 자연물의 기본 구조를 파악 하는 것이다.
이 부분을 잘 이해한다면 어렵지 않게 표현할 수 있을 것이다. 먼저 몇 가지 재미있는 자연물들을 선택해 연습해 보도록 하자. 여기서 우리는 복잡하기만 했던 형태가 선과 면으로 단순화 되는 디자인적인 과정을 경험하게 될 것이다.

4단계표현–자연물–달팽이

①**달팽이**　　Tip) 껍데기의 결방향대로 붓터치를 해주는 것이 자연스럽게 덩어리 잡는 방법이다.

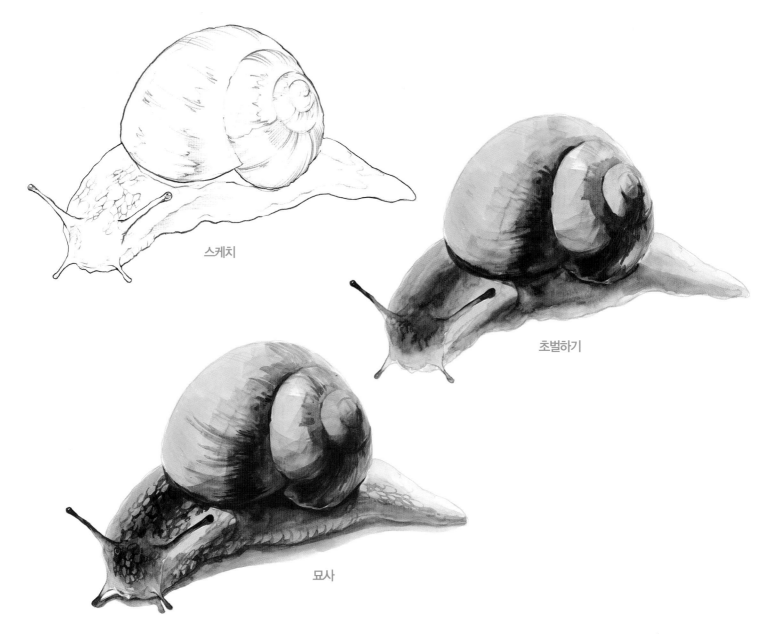

스케치

초벌하기

묘사

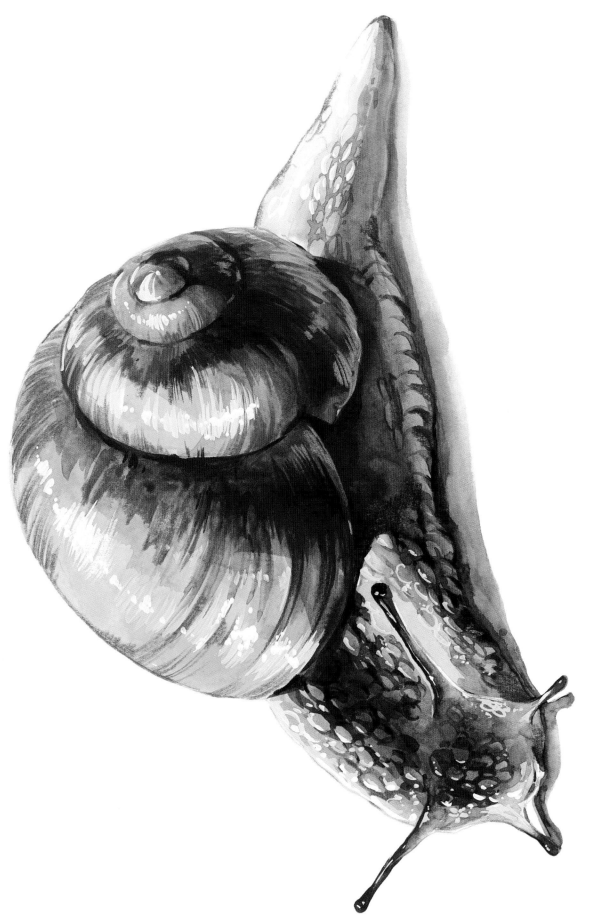

4단계표현-자연물-개구리

②개구리

Tip) 자연물이면서 살아있는 생물이므로 무늬나 모양이 개체마다 개성있는 소재이다.
자료나 사진이 주는 정보에 충실히 접근하여 그려보자.

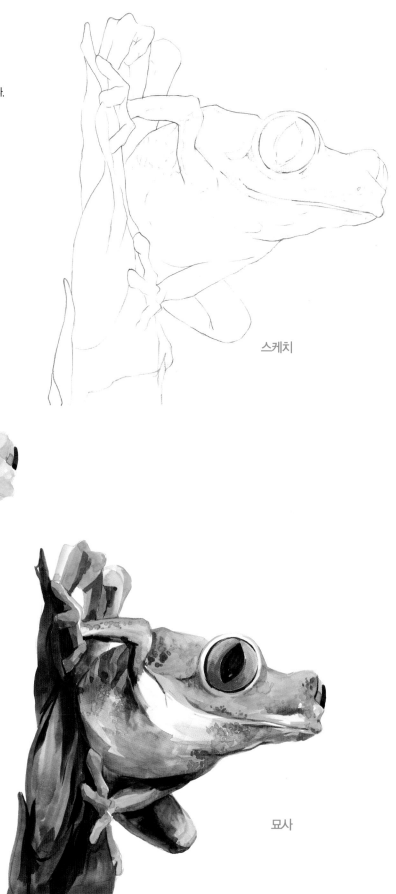

스케치

초벌하기

묘사

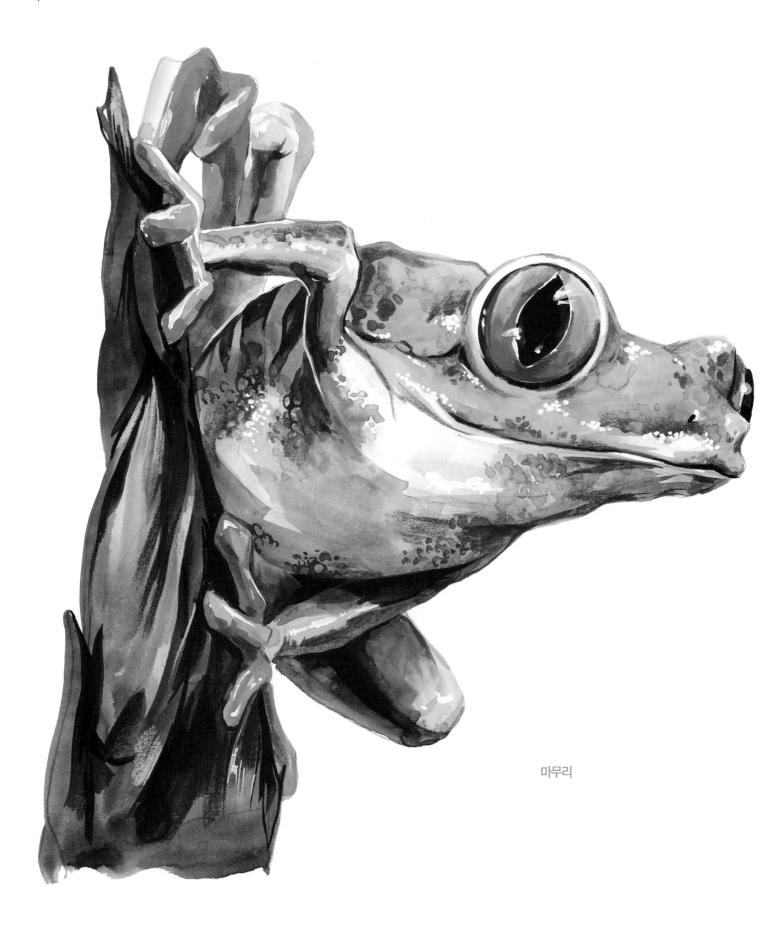

마무리

단순화표현

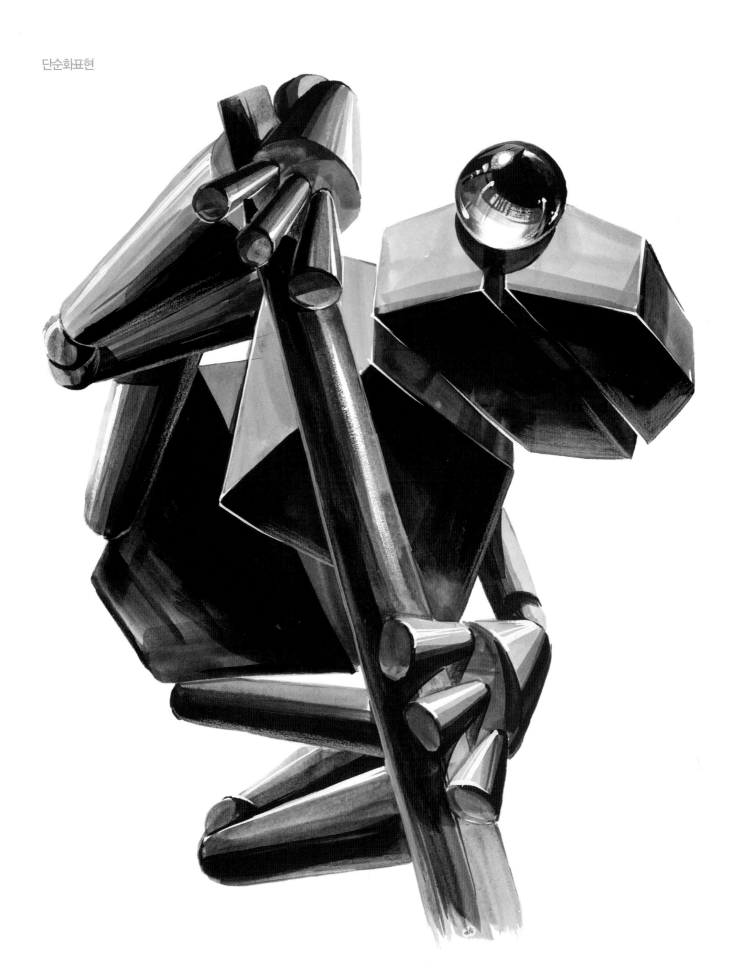

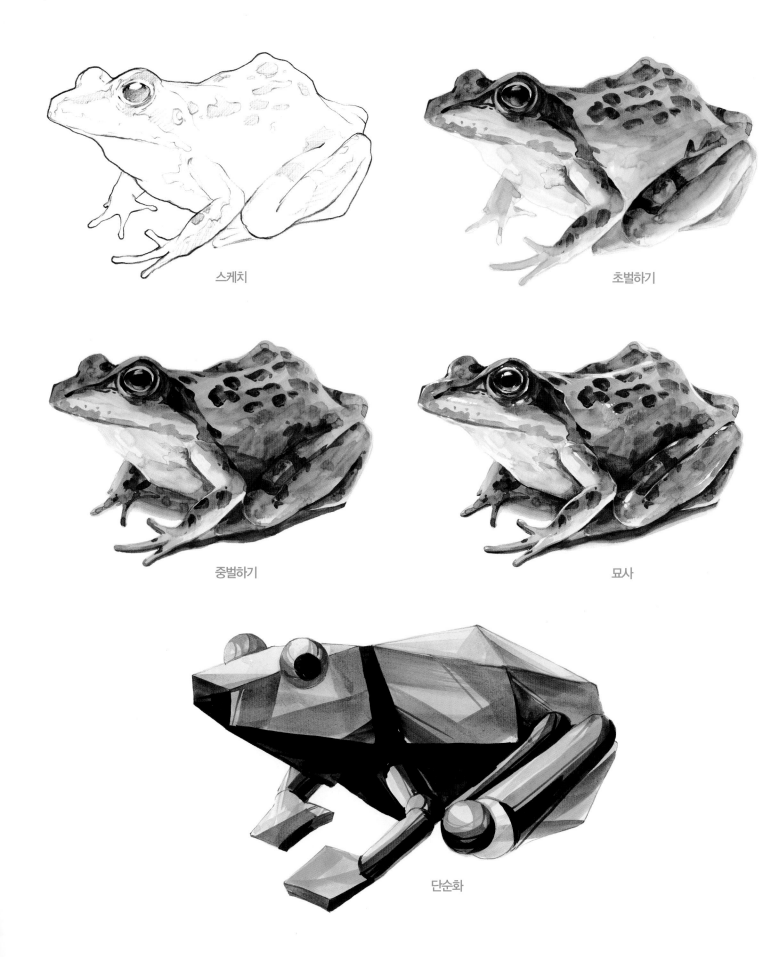

스케치

초벌하기

중벌하기

묘사

단순화

4단계표현-자연물-금붕어

③금붕어

Tip) 금붕어는 배 부분이 밝기 때문에 등 부분부터 레드에서 옐로우까지 단계로 칠하면서
명암을 잡아준다.

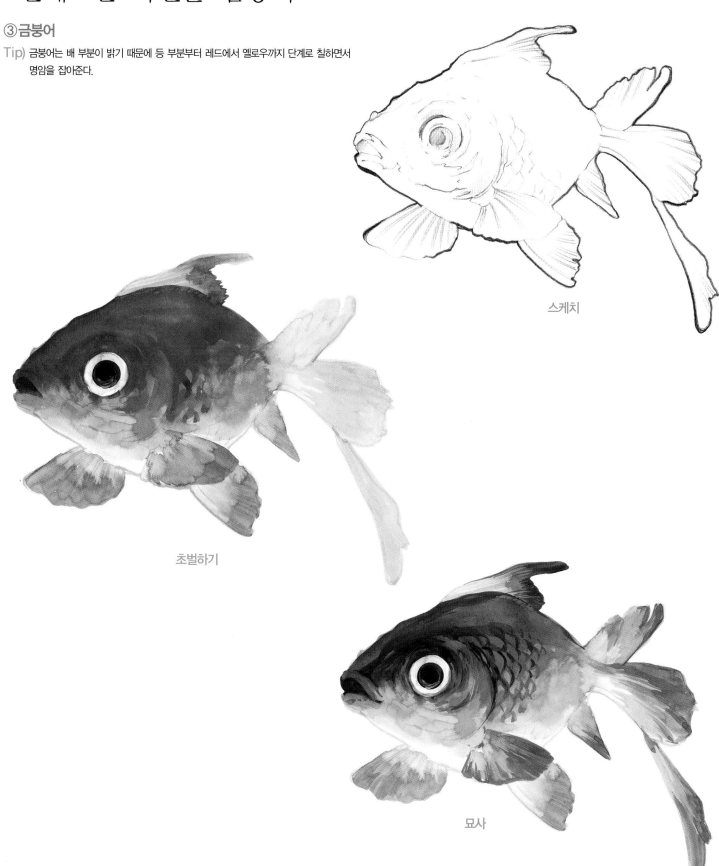

스케치

초벌하기

묘사

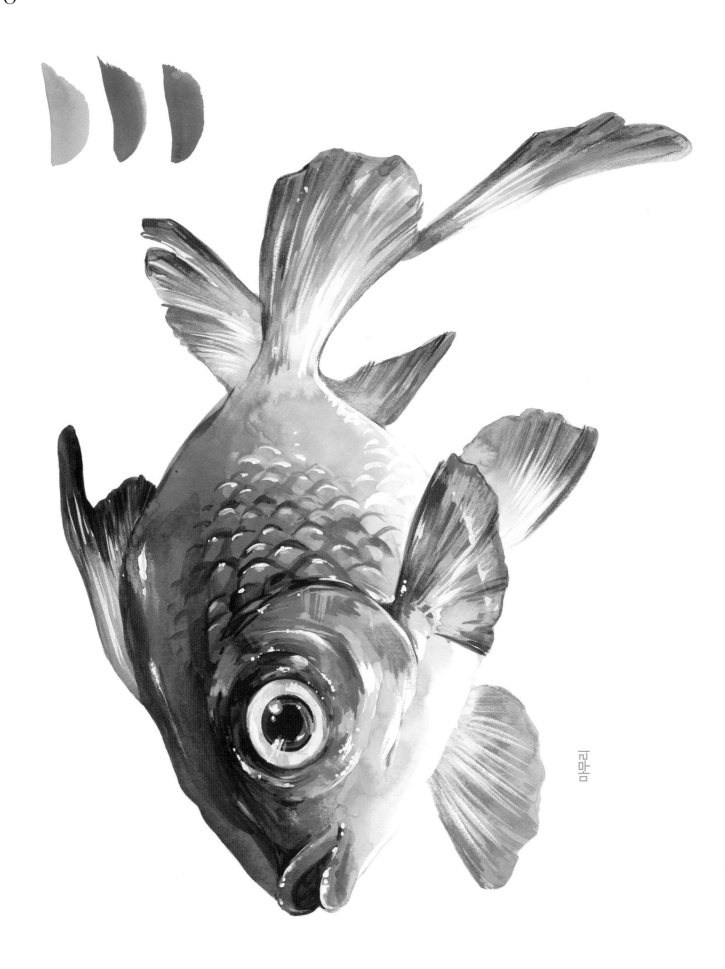

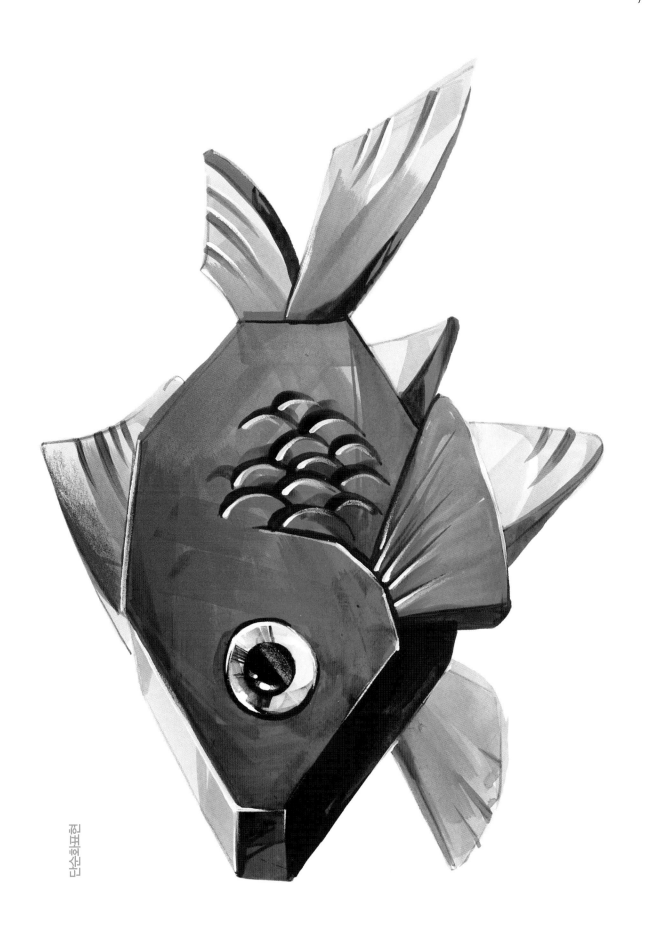

4단계표현-자연물-새우

④새우

Tip) 머리와 몸통 마디, 다리부분에서 세밀한 묘사를 할 수 있는 대상이다.
　　단계를 보며 차근차근 따라해 보자.

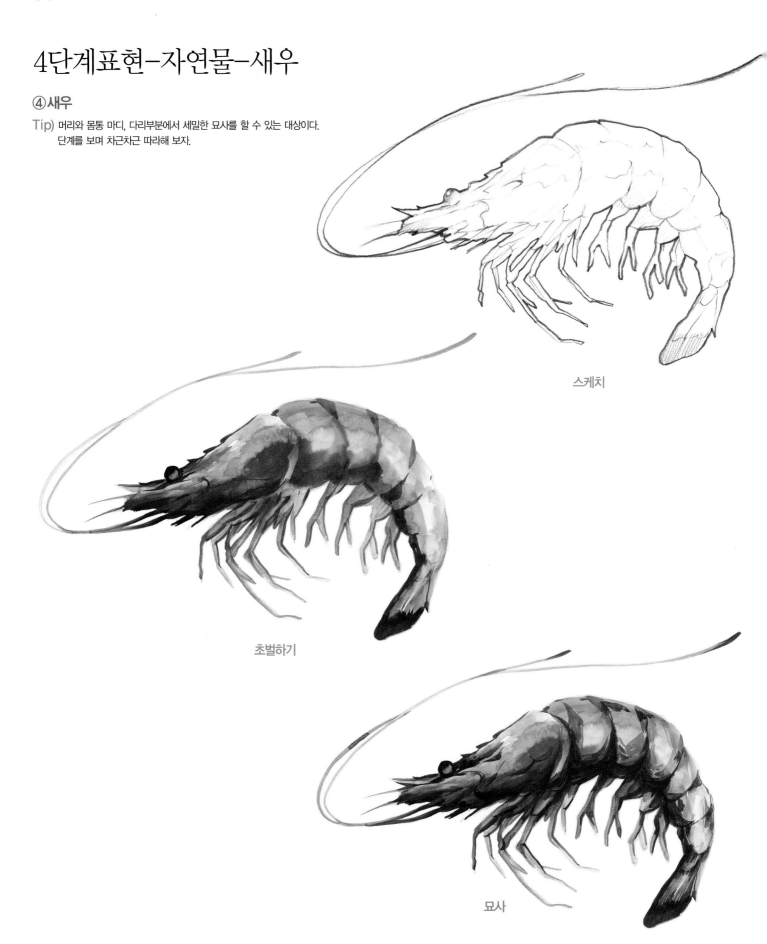

스케치

초벌하기

묘사

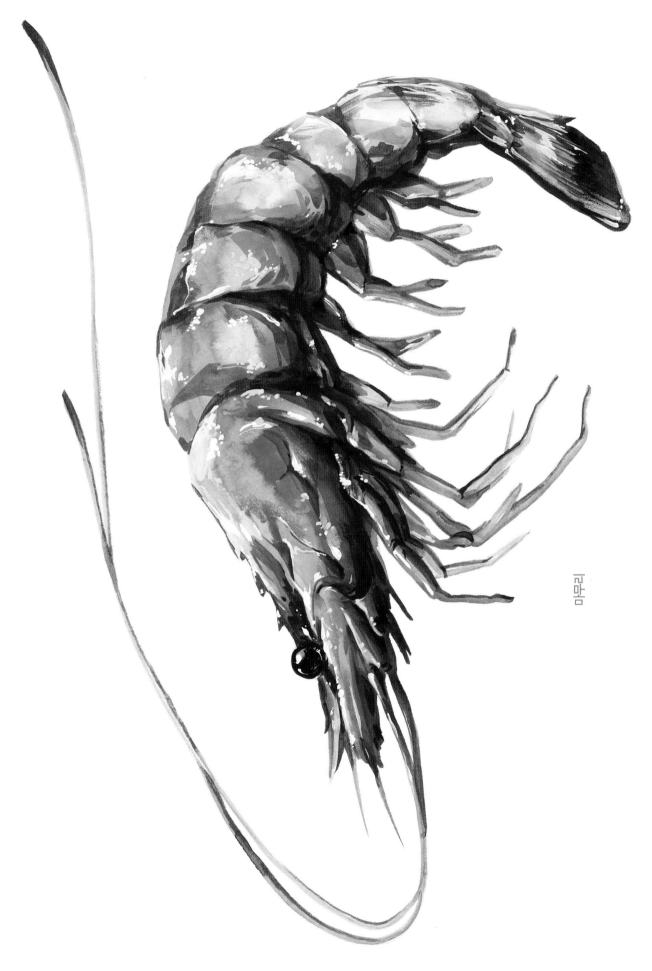

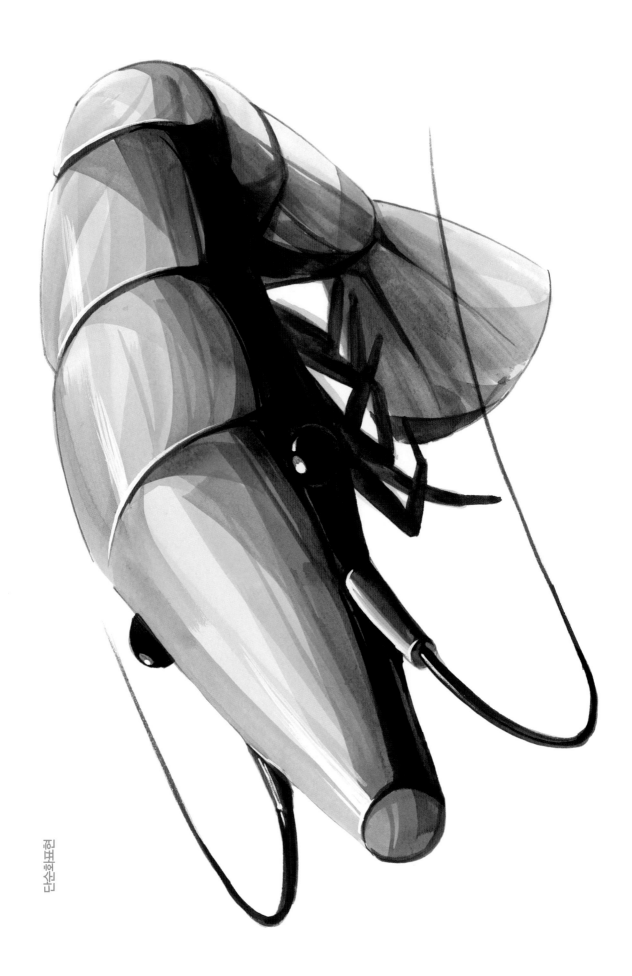

4단계표현–자연물–장미

⑤장미

Tip) 빨간 장미의 느낌을 살려주기 위해 레드를 전체적으로 깔아준 후
어두운 덩어리를 점차적으로 잡아주면 쉽게 표현 할 수 있다.

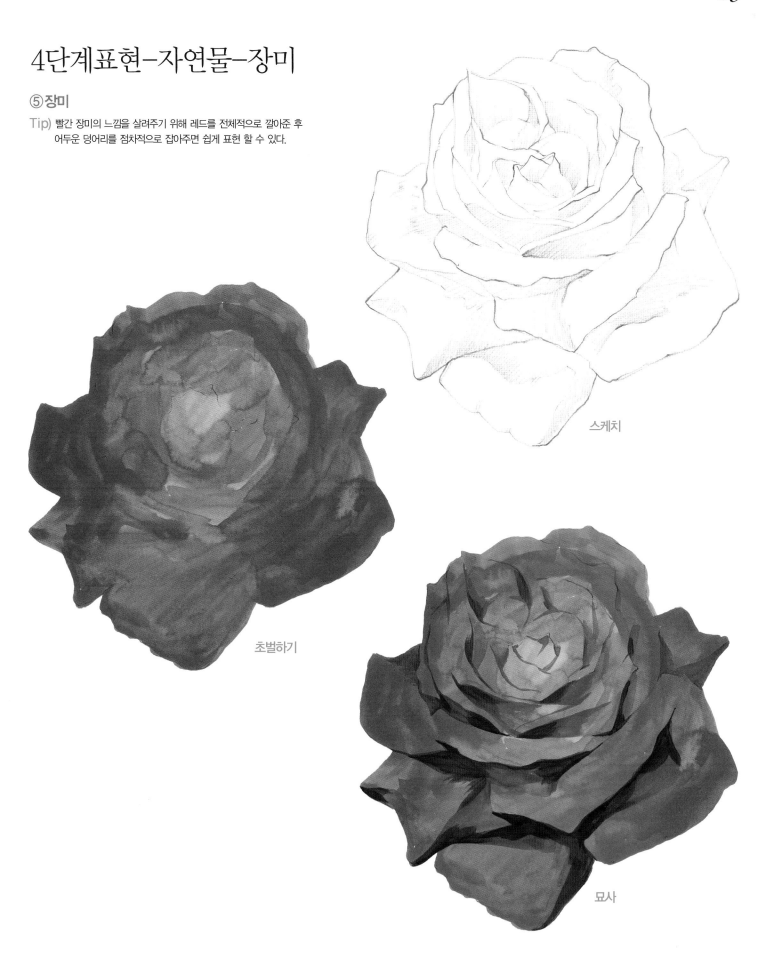

스케치

초벌하기

묘사

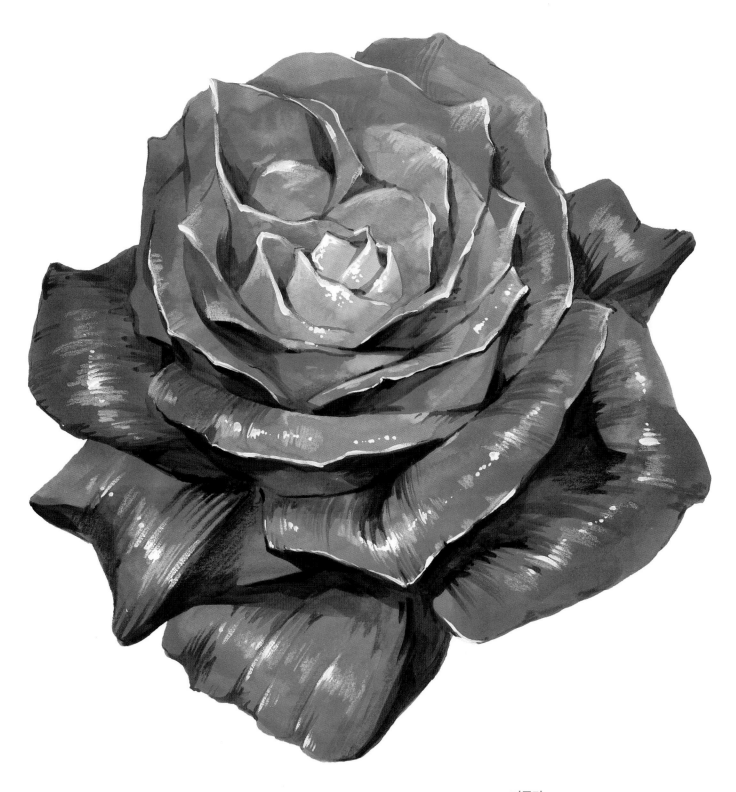

마무리

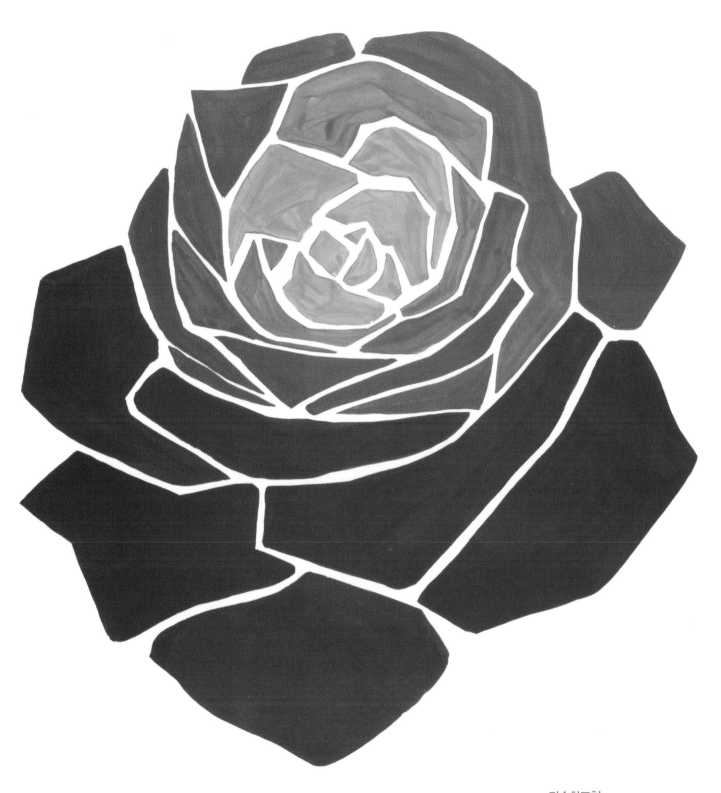

단순화표현

4단계표현-자연물-소라게

⑥ 소라게

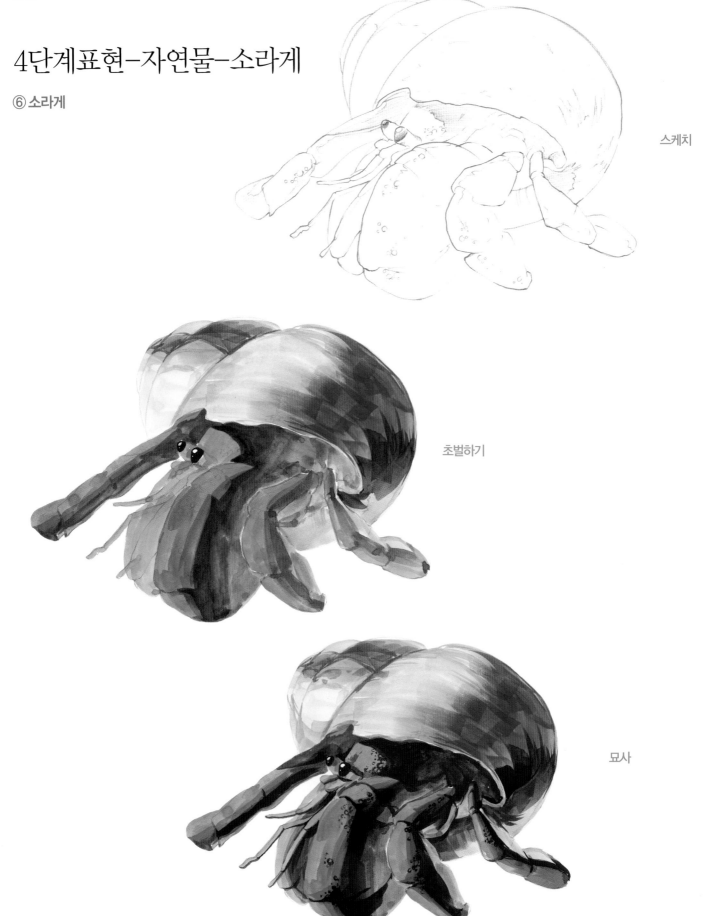

스케치

초벌하기

묘사

7. 사물을 이용한 공간구성하기

공간이란 묘사되지 않은 부분과 물체가 놓이지 않은 여백을 가리킨다. 입시디자인의 평면작품에서는 일정한 시점을 따라 바라보는 원근법을 활용는데 여기에는 대기원근법(색채원근법, 공기원근법)과 선의 원근법(투시도법)이 해당된다.

공간연출의 방법

디자인의 기본적인 요소는 '변화 통일 균형' 이다. 이 세가지가 적절히 표현된다면 좋은 디자인을 만드는데 지름길이 될 것이다. 그러나 이 요소들은 단어적으로만 이해하기에는 어려움이 많다. 그러므로 직접 눈으로 보고 손으로 그리는 경험과, 마음으로 느끼는 과정을 통해야 좋은 디자인을 만들 수 있다. 또한 공간의 개념을 이해하고 연출하며 다양한 물체의 구조를 파악하고, 율동감 있게 공간을 연출하기 위해서 중요한 부분이기도 하다.

자신의 눈높이를 기준으로 사물의 중첩과 움직임을 꾸려 가면 화면에 긴장감과 재미를 줄 수 있으며, 같은 소재라 할지라도 연출하는 방식과 조화로운 배치의 변화로 디자인적 요소가 더욱 흥미로워질 것이다.

기하도형을 응용한 공간구성

육면체, 원기둥, 구를 이용해 공간을 재미있게 구성 해보도록 하자. 크기의 변화, 시선의 흐름, 형태의 재미를 주며 다양하게 배치하는 연습을 해보자.

예비반 학생작 감상하기

주제 : 기하도형을 조합하여 조형물을 만들고 율동감 있게 표현하시오.

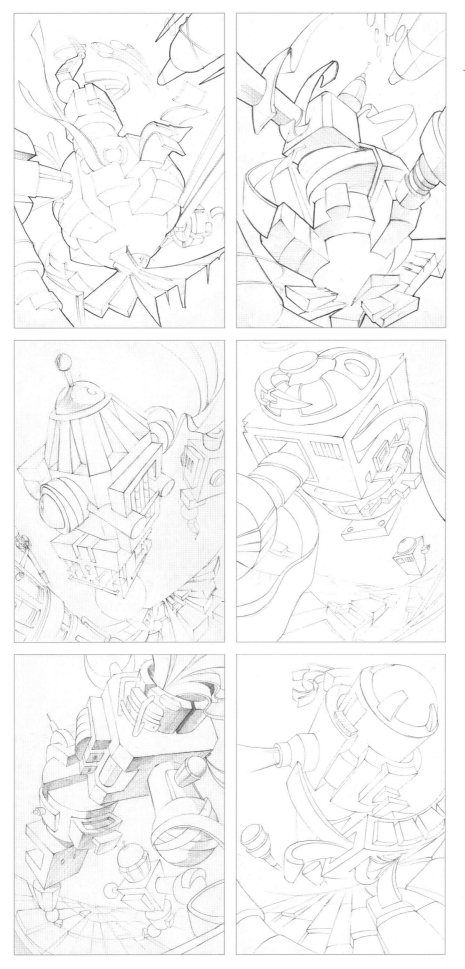

Tip) 기하도형을 응용하여 화면구성을 할 때
에는 시점을 먼저 설정하고 3점 투시에
입각해 극대화를 주어 강조한다.
이 때 동선을 설정하여 짜임새 있는
공간 연출해 보자.

기하도형 4단계
공간구성

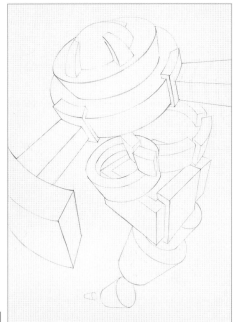

과정1-스케치

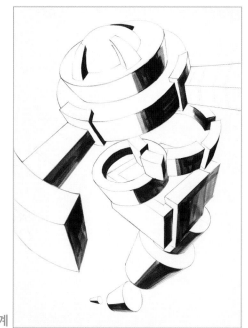

과정2-어둠단계

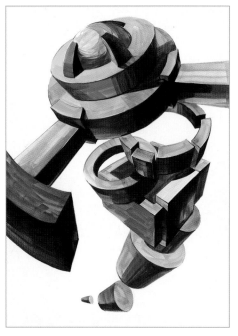

과정3-완성

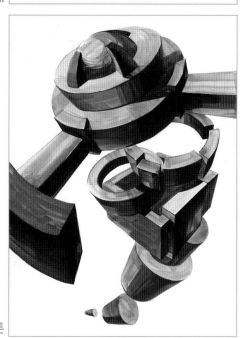

과정4-모노톤

채색1

채색2

채색3

종이컵/ 빨대/
리본끈을 이용한 공간구성

예비반 학생작- 종이컵

연필드로잉으로 색감을 넣어 덩어리 표현을 연습해보도록 하자.

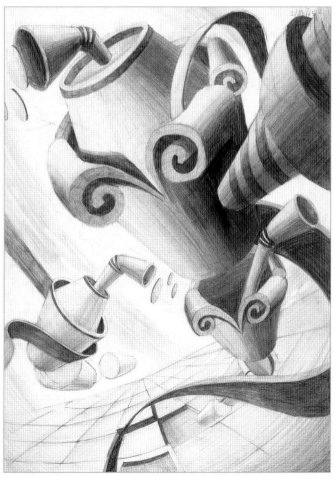

피망을 이용한 공간구성

point 피망은 형태가 둥글둥글한 요소를 가지고 있고 각도에 따라 재미있는 형태가 나오는 야채이기 때문에
다양한 구도를 연출할 수 있을 것이다.

예비반 학생작-피망

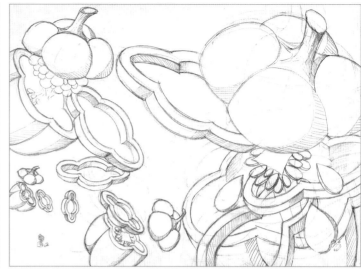

캔/ 연필/ 집게를 이용한 공간구성

예비반 학생작_캔

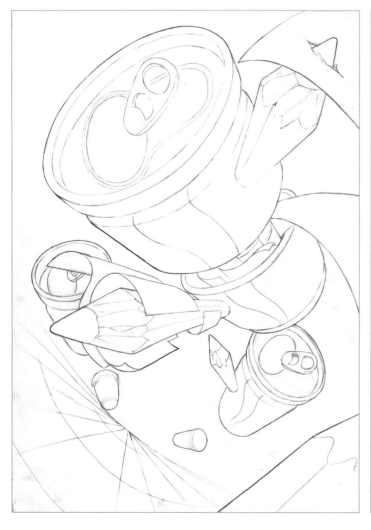

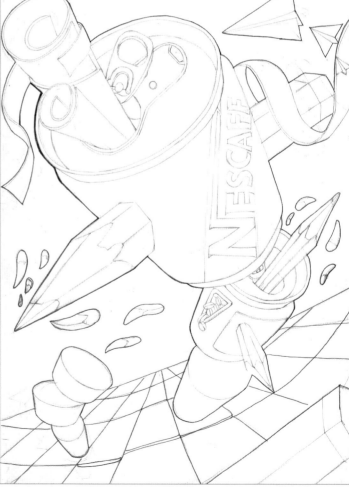

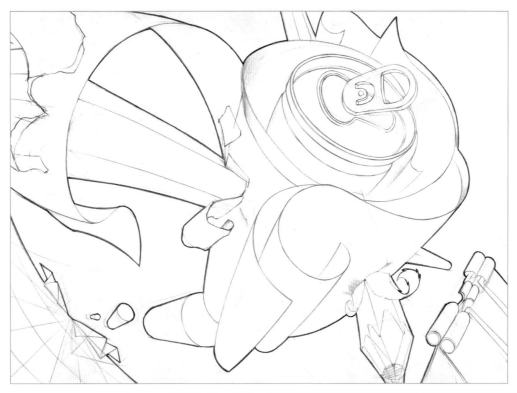

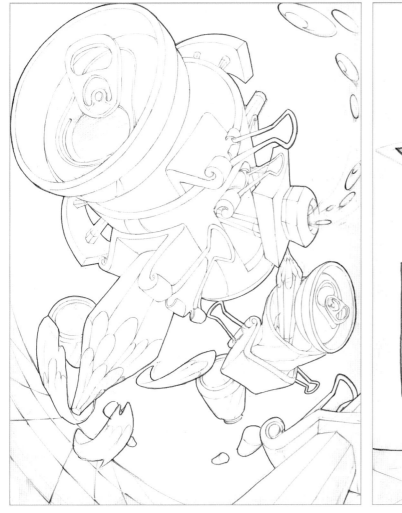

8. 아이디어 발상법

아이디어 발상(사고)!
대체 어디부터 어떻게 풀어가야 할지 막연하다는 생각을
하는 학생들이 많은 것 같다. 그러나 의외로 방법은 간단하다.
다양한 경험과 상상력을 통해 만들어낼 수 있기 때문이다.
우리는 흔히 많은 아이디어를 내고자할 때 회의라는 것을
한다. 서로 다른 입장에서 다양한 생각을 알기 위함이다.
그 대표적인 방법으로는 알렉스 오스본(Alex Osborn1939)에
의해 고안된 브레인스토밍(Brainstorming)이 있다.
익히 들어서 알고 있듯이 브레인스토밍은 어떤 주제나 문제에
대해 창의적 태도나 능력을 증진시키기 위한 생각의 기술로,
일상적인 사고방법 대로가 아니라, 두뇌에서 폭풍이 몰아치듯
이 제멋대로 거침없이 생각하도록 격려함으로써 좀 더
다양하고 폭넓은 사고를 통하여 새롭고 우수한 아이디어를
얻어 보려는 방법으로 집단 내에서 4개의 규칙에 따를 때
최선의 아이디어를 산출하는 기법이다.

발상과 표현 작품을 완성해 보았다면 더 좋은 아이디어에
대한 갈망은 모든 입시생들에게 당연할 것이다.
그러기 위해 오스본의 아이디어 발상법을 이용해 보자.
이미 많은 작품들이 이 이론을 알고 있건 모르고 있건 이러한
방식으로 아이디어를 추출해 냈으리라고 보아도 된다.
일반적으로 실기시험에서 발상과 표현이든 사고의 전환이든
디자인시험에서 어떤 주제가 나오면 그 주제에 맞는
그림을 구상하여 그림을 그리고 완성해 내는 것이 입시생의
작업패턴이다. 그런데 간혹 어떤 그림들을 보면
무슨 내용을 전달하려고 하는 것인지 모호할 때가 있다.
제시된 문제의 주제와는 조금 동떨어진, 혹은 별로 상관이
없어 보이는 그림들을 종종 볼 수 있기 때문이다.
물론 구체적이지 못하고 포괄적인 내용의 글로 학생들의
언어능력을 시험하는 경우도 있지만 항상 이 점을
간과해서는 안 될 것 같아 이렇게 글로 확인한다.
디자인을 전공한 사람으로서 그림을 보고 주제를
맞출 수 있는 작품이 정말 잘 그린(여기에서 잘 그렸다고
함은 주제에 부합되는 것) 그림이라고 생각된다.
적어도 의미전달이 잘되었다는 얘기인데 이는 디자인에서
커뮤니케이션의 중요성을 확인해주는 결과이다.

디자인은 순수미술과 달리 많은 사람들에게 전달되어지거나
사용되는 것을 창출해 내는 작업이다. 광고(시각)디자인이
그렇고, 영상디자인, 컴퓨터그래픽, 제품디자인, 포장디자인,
공업디자인 등등…. 모든 디자인은 실생활에 활용되어지거나
사람들에게 전달하고자 만들어 진다는 것이다.
그래서 디자인을 커뮤니케이션의 수행이라고도 한다.
그런데 주제를 게재하지 않은 연구작이나 월간 미대입시에
연재된 그림들을 보면, 대체 보여주고자 하는 주제가
뭘까하는 생각을 하게 한다. 아무리 역추적을 해도 쉽게
이해되지 않는 것인데, 그렇다고 본다면 누구나 공감되는
소통이 되는 디자인을 못한 것이고, 결코 좋은 디자인을
했다고 말할 수 없을 것이다.
가장 빠르고 정확하게 알릴 수 있는 디자인이
결과적으로 좋은 디자인이라고 할 수 있을 것이다.
오늘 부터라도 어떻게 전달을 잘 할 것인가에 대해 고민해
보기 바란다. 실기시험에서 활용되는 다양한 디자인
요소들이 있지만 가장 기본이 되는 것은 자신이 무엇을
보여주려 하고 있고 그것이 다른 사람들에게 어떻게
보이는가에 대한 고민에서 비롯되기 때문이다.

〈알렉스 오스본의 9가지 아이디어 발상법〉

1. 다른 방법은 없는가?

　: 지금까지 알고 있던 방식 말고 전에 없었던 전혀 없었던 새로운 방식으로의 접근을 생각해 볼 수 있다.

2. 합성해 보면 어떨까?

　: 다른 것을 끌어다 댈 방법은 없을까? 과거에 유사한 것이 없을까?

　변형은 안 될까를 생각하여 더 발전시키는 방법이라 할 수 있다.

3. 변화를 주어 볼까?

　: 색, 맛, 향, 모양, 냄새, 방향 등을 변화시켜본다. 그 사물을 약간 바꿔본다.

4. 크게 해볼까?

　: 크게 ,강하게, 빠르게, 길게, 넓게 늘려본다.

5. 작게 해볼까?

　: 확대법과 반대로 작게, 약하게 , 늦게 , 짧게 바꾸어 본다.

6. 다른 것으로 대체하면 안 될까?

　: 다른 재료, 공정, 동력, 방법, 요소로 대체해 본다.

7. 위치나 순서를 바꿔보면 달라질까?

　: 위치나 순서 등을 바꾸며 배영에 변화를 준다.

8. 반대로 뒤집어 보면 어떨까?

　: 상하 , 좌우 ,전후, 역할, 입장까지도 반대로 뒤집어 본다.

9. 여러 아이디어를 뭉치거나 섞어보면 어떨까?

위와 같은 방식을 통해 다양한 생각들로 접근이 가능하고 그에 따른 다양한 변화도 가능하다.

이러한 발상법도 사실은 이렇게 이론으로 적용했기 때문이지 실제로는 많이들 경험해 본 발상법이다.

다만 체계있게 적용을 하였는가에 따라 달라질 수 있다.

어떤 과제가 주어졌을때 여러분은 어떤 생각을 가장 먼저 하는가?

기본적인 것은 누구나 할 수 있는 생각이므로 별로 아이디어라고 할 수 없을지도 모른다.

물론 표현력이 뛰어나 제한된 아이디어를 높은 실력의 그림 솜씨로 커버할 수 있을지도 모른다.

하지만 좋은 아이디어는 그림이 단순해도 쉽게 알 수 있다. 특히 입시 평가를 많이 경험해 본 교수님들의 경우

그림을 몇 초만 보더라도 좋은 발상인지 아닌지를 알 수 있다는 것이다.

다만 이러한 생각이 극히 주관적이라는 점에 문제가 있다.

그러므로 보다 객관화된 아이디어가 입시에서는 성공할 수 있다. 너무 특이해서 다른 사람이 알아 볼 수 없다든지,

변화나 대체효과가 커서 기본에서 너무 많이 왜곡이 된다면 입시에서는 효과를 보기 힘들 것이다.

그러므로 지나친 왜곡이나 변형은 오히려 독이 될 수 있다.

기초
디자인
따라잡기

ISBN : 978-89-93399-49-3
가 격 : 16,000원

초판 인쇄 : 2014년 8월 5일
초판 발행 : 2014년 8월 11일

저　자	김윤이
기　획	구본수
사　진	김용대
디 자 인	오승열
마 케 팅	박좌용

펴 낸 곳	미대입시사
출판등록	1989년 3월 15일 라-4024
주　소	121-180 서울시 마포구 어울마당로 26 제일빌딩
전　화	02-335-6919 / Fax 02-332-6810
홈페이지	www.artmd.co.kr / www.화구몰.com

이 도서의 국립중앙도서관 출판시도서목록(CIP)은 서지정보유통지원시스템 홈페이지(http://seoji.nl.go.kr)와 국가자료공동목록시스템(http://www.nl.go.kr/kolisnet)에서 이용하실 수 있습니다.
(CIP제어번호 : CIP2014022447)